U0110854

大展好書　好書大展
品嘗好書　冠群可期

大展好書　好書大展

品嘗好書· 冠群可期

智力運動 5

橋牌知識

周飛衛 編著

品冠文化出版社

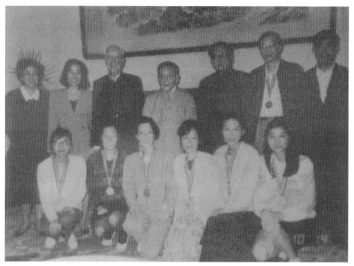

　　1991年，中國女子橋牌隊在世界橋牌錦標賽中榮獲第三名。鄧小平、萬里、丁關根等黨和國家領導人欣然接見國家女子橋牌隊全體，並合影留念。（張寶忠攝）

　　2008年，世界橋牌聯合會在北京舉行紀念世界橋聯成立50周年晚宴。李嵐清先生出席晚宴，與世界橋聯主席達米亞尼交談。

4

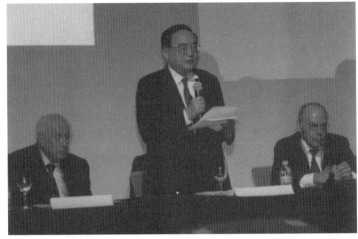

　　2008年，世界橋牌聯合會代表大會在北京舉行。丁關根先生作爲大會主席出席大會，並致辭。左爲世界橋聯名譽主席帕蒂諾，右爲世界橋聯主席達米亞尼。

　　2008年，世界橋牌聯合會在北京舉行紀念世界橋聯成立50周年晚宴。曾培炎先生出席晚宴，與世界橋聯名譽主席帕蒂諾交談。

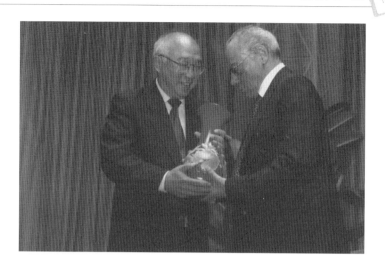

　　2008年，中國橋牌協會主席項懷誠向世界橋牌聯合會主席達米亞尼贈送中式瓷瓶，祝賀世界橋聯成立50周年。

　　首屆世界智力運動會橋牌賽場。

　　2009年9月11日，中國女子橋牌隊在世界橋牌團體錦標賽中獲得了威尼斯杯女子團體冠軍。

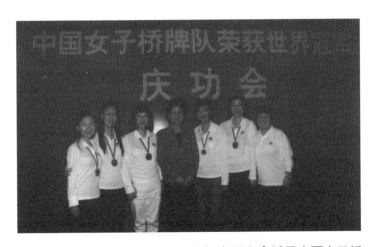

　　2009年9月30日，中華全國婦女聯合會授予中國女子橋牌隊「全國三八紅旗集體」榮譽稱號。

名譽主編：曉　敏

主　　編：劉思明

副主編：褚　波　　范廣升　　華以剛　　陳澤蘭

編　　委：楊采奕　　張文東　　劉曉放　　葉江川
　　　　　　王效鋒　　夏金娟　　徐家亮　　程曉流
　　　　　　范孫操

編寫人員：程曉流　　楊柏偉　　林　峰　　周飛衛
　　　　　　仇慶生　　張鐵良　　劉乃剛　　孫連城

編審人員：徐家亮　　程曉流

策　　劃：封　朝

叢書總序

國家體育總局於2009年11月在四川成都舉行第一屆全國智力運動會，比賽項目有圍棋、象棋、國際象棋、橋牌、五子棋和國際跳棋等六項。把六個智力運動項目整合在一起舉行這樣的大型綜合賽事，在國內尚屬首次，可以說是開了歷史的先河。

爲了利用這一非常重要、非常難得的契機，大力宣傳、推廣、普及和發展智力運動項目，承辦單位國家體育總局棋牌運動管理中心將在首屆全國智運會舉辦期間，創辦棋牌文化博覽會，透過展覽、研討、互動等活動方式，系統地宣傳智力運動的歷史、文化內涵和社會功能、教育功能，以進一步提升智力運動的社會影響力。

爲了迎接首屆全國智運會的舉辦，國家體育總局決定組織力量編寫一套《智力運動科普叢書》，簡明易懂地介紹智力運動的發展歷史、智力運動的多種功能以及智力運動各個項目的基礎知識和文化特色，給廣大群衆提供一套智力運動的科普教材，

以滿足群眾認識、瞭解、學練棋牌智力運動的需
要。

智力運動項目有著廣泛的群眾基礎。據有關方
面統計，在世界上，棋牌類智力運動愛好者的總人
數大約達到十億之眾，這是一個令人驚歎的數字。
智力運動也深受我國各族人民的喜愛，源於我國有
著悠久發展歷史的圍棋、象棋的愛好者數以億萬
計，而橋牌、國際象棋的愛好者估計也有上千萬
人，國際跳棋、五子棋愛好者隊伍近年來隨著國際
活動的逐漸增多也有大幅上升的趨勢。

文明有源，智慧無界。推廣和開展智力運動可
以促進民族文化、本土文化和世界先進文化的傳播
與交流。透過比賽、交流，互相學習、共同提高，
可以達到互相瞭解、和諧發展的目的。從這一層意
義上講，棋牌智力運動也可以為創建和發展和諧世
界貢獻力量。

智力運動項目有一個共同的特點和功能，那就
是，可以開發和鍛鍊人們的智力，培養邏輯思維、
對策思維、創造思維和想像思維的能力；可以提高
情商，發展非智力因素；可以鍛鍊優秀的意志品質
和機智勇敢、頑強拼搏的精神及遵紀守法的觀念和

良好的品德；可以培養和提高處理矛盾、解決問題
的實際能力；可以培養人們正確的人生觀、世界觀
和全局觀；可以提高人們的抗挫折能力，提高自信
心，增強工作和學習的自覺性、主動性、計劃性和
靈活性等等。

11

智力運動中的團體項目還有培養團隊精神和集
體主義思想的重要作用。簡而言之，棋牌智力運動
是一種教育工具、一種鍛鍊工具、一種交流工具。

棋牌智力運動是智慧的體操，是智慧的搖籃，
也是智力的試金石，它是培養和提高人們智力素
質、文化素質、心理素質乃至綜合素質的有效工
具。不論男女老幼，不論所從事的行業，都能從中
汲取有益的營養。

首次推出的《智力運動科普叢書》由國家體育
總局下屬的中國體育報業總社人民體育出版社出
版，分為六個專輯。第一屆全國智力運動會所設的
六個比賽項目，每個項目出一個專輯。為了保證這
套叢書的編輯品質，國家體育總局棋牌運動管理中
心成立了叢書編輯委員會，負責組織領導叢書的編
輯和審定工作。

參加這套科普叢書編寫工作的作者和審定者都

是長期從事智力運動各個項目教學或研究的教師、教練員、專家和學者。他們精選教學素材，深入淺出，用生動活潑的語言、動人的故事情節、精練的文字和精選的圖片對智力運動各個項目進行富有趣意的梗概的介紹。

這套叢書可以幫助讀者特別是青少年瞭解智力運動各個項目的基本知識、文化內涵和發展歷史，從而進一步認識智力運動對人的全面發展所起到的獨特的促進作用。叢書中講述的名人故事和學練的方法與手段，對讀者有啓發和借鑒的作用，可以使讀者很快入門，收到事半功倍的學習效果，可以使讀者自覺地愛上棋牌智力運動而終身受益。

2008年10月，首屆世界智運會在中國北京的成功舉辦，擴大了棋牌運動的影響，提升了棋牌運動的地位，給棋牌智力運動的發展和傳播注入了新的活力。在首屆世界智力運動會的影響和促進下，經國家體育總局批准立項，我國於2009年11月舉辦第一屆全國智運會，並從2011年起每四年一屆地長期舉辦。

相信這套《智力運動科普叢書》的編輯出版，將爲智力運動項目在我國的進一步深入推廣，爲智

力運動項目走進社區、走進學校、走進部隊機關廠礦，走進廣大農村，滲透到社區的各個階層開闢更寬廣的道路。它將成爲宣傳、普及、推廣、傳播智力運動的有效載體。隨著全國智力運動會一屆一屆地舉行，隨著這套叢書在全國的發行，相信一個進一步普及智力運動項目的高潮將很快掀起。而這也正是我很高興地爲這套叢書作序要表達的願望。

中國奧委會副主席

國家體育總局局長助理　曉敏

13

目　錄

16

一、智力運動與橋牌

17

　　智力運動伴隨著人類文明的出現和發展演化成一種高級的文化資產，成為人類智慧的精彩演繹和完美結晶。縱觀人類文明發展趨勢，智力運動可以說是人類綜合競技運動的最高形態。從角鬥場的殘酷，運動場的碰撞，直到當今智運盛會的博弈，智力運動在保持競技體育精彩對抗的激情下，使人類終於超越了體能的界限，共同走進智力運動殿堂。

　　2005年4月19日，在德國柏林舉辦的國際體育代表大會上，世界橋牌聯合會、國際象棋世界聯合會、世界國際跳棋聯合會、國際圍棋聯盟四個智力運動組織決定創建「國際智力運動聯盟」，主席由世界橋牌聯合會主席喬斯・達米亞尼擔任。國際智力運動聯盟的宗旨是將不同的智力運動國際組織聚集起來，追求共同的利益和目標，在國際單項體育聯合會總會支持下舉辦「智力奧運會」，進而實現智力運動加入「奧林匹克運動」的目標。

　　聯盟成立之後，主席喬斯・達米亞尼迅速提出了

舉辦智力奧運會的初步設想，並組織國際智力運動聯盟成員就舉辦「智力奧運會」一事與國際奧會進行會談。國際奧會對這一設想表示支持，但希望先行舉辦世界級的智力運動賽事，彌補智力運動沒有國際性綜合賽事的空缺。為此，由國際智力聯盟宣導的「世界智力運動會」應運而生。

經國際智力運動聯盟與國際奧會共同協商，雙方同意「世界智力運動會」在每次夏季或冬季奧運會後，於同年的適當時間，在奧運會主辦城市舉行。此舉的優點在於，可以利用既有的奧運會基礎設施與志願者隊伍，同時能夠更加方便地促使智力運動項目在各國奧會得到承認。

當「世界智力運動會」立足於世界體育舞臺的這一刻，智力更明確地賦予了競技體育的全新涵義——「源於體力而駕馭體力」，智力的這一獨特魅力，使全世界智者癡迷。

以棋牌為代表的智力運動在全球迅速普及，橋牌、國際象棋、國際跳棋、圍棋、象棋等運動正在贏得越來越多的關注和參與。

2008 年 10 月，作為第 29 屆夏季奧運會的舉辦城市，中國北京成為了首屆世界智力運動會承辦者。國際奧會主席羅格和國際單項體育聯合會總會主席維爾

布魯根擔任了首屆智運會榮譽委員，羅格還擔任榮譽委員會主席。

在北京舉辦的世界智力運動會，是人類歷史上第一次將橋牌、國際象棋、圍棋、國際跳棋以及象棋這五個在世界範圍內歷史最為悠久、傳播最為廣泛、影響最為巨大的智力運動項目整合在一起舉辦的綜合性運動會，這不僅在體育界是一次創造性的盛會，同時也是一次內涵豐富、規模宏大的人類傳統文化與心靈智慧的交流。世界智力運動會的成功舉辦，推動了智力運動在世界範圍內的進一步發展，吸引了更多的人暸解、喜愛並投身智力運動。

首屆世界智力運動會歷時15天，進行了橋牌、國際象棋、國際跳棋、圍棋和象棋五個大項、35個小項的比賽。來自143個國家的2763名運動員參賽，另有單項國際組織的官員、工作人員、裁判人員800餘人。在這場被稱為「世界智力奧運會」的大舞臺上，各國選手同場競技，顯示了實力，增進了友誼，擴大了交流，推廣了文化，可謂獲得了巨大成功。中國代表團的戰績為12金、8銀、6銅，居金牌榜首席；俄羅斯代表團以4金、1銀、3銅居次席；同樣獲2金、4銀、3銅的烏克蘭與韓國，在金牌榜上並列第三。

橋牌項目是智運會的重點項目之一，共設公開團

體賽、女子團體賽、老年團體賽、跨國混合團體賽、世界大師男子個人賽、世界大師女子個人賽、28歲以下青年個人賽、28歲以下青年雙人賽、28歲以下青年團體賽、26歲以下青年團體賽、21歲以下青年團體賽等11個比賽項目。除老年團體賽和跨國混合團體賽以外的比賽都是智運會項目。共計產生9枚金牌，是僅次於國際象棋的第二大比賽項目。

橋牌項目各國參賽人數達1400多人，是全部比賽項目中參賽人數最多的。中國派出36名運動員參加了全部9個項目的比賽，取得了1銀3銅的戰績。尤其是中國女隊在女子團體決賽中，一直與對手英格蘭隊戰鬥到最後一刻，以1IMP（正常比賽可能的最小輸贏）差距與金牌失之交臂，讚歎之中也留下了深深的遺憾。

在成功舉辦世界智運會的影響下，為了促進棋牌類智力運動項目的發展和競技水準的提高，推動全民健身計畫的實施，進一步活躍人民群眾的業餘文化生活，國家體育總局決定，在2009年11月舉辦第一屆全國性的智力運動會。

首屆全國智運會將設立圍棋、象棋、國際象棋、橋牌、五子棋和國際跳棋6個大項43個小項。其中圍棋9項，象棋9項，國際象棋8項，橋牌8項，五子棋

3項，國際跳棋6項。比賽在設項上既有專業組，又有業餘組。以省、自治區、直轄市、計畫單列市、新疆生產建設兵團、解放軍、行業體協為單位參賽，比賽規模預計為2500人左右。

隨著智力運動越來越受到全球眾多愛好者的關注，橋牌這個源自歐洲的古典智力競技項目也必將在全世界吸引更多愛好者的加入。參與橋牌活動，對於增進大腦健康、加強邏輯思維能力、提升團隊合作精神等都具有極佳的鍛鍊價值。

我們編輯此書目的就是讓更多的國人瞭解橋牌，並投身到橋牌運動之中，更加豐富人們的業餘生活，促進全民健身計畫得到更加充分的實施。

二、橋牌溯源

　　橋牌從歐洲宮廷中一種叫惠斯特的賭博牌戲演變
而來，最早起源於英國。

　　「橋牌」第一次見諸文字的出版物是一本名為
《比里奇或俄國惠斯特》的小冊子，出版於1886年。
由此可以推斷，橋牌運動至少已有100多年的歷史
了。1901年倫敦出版的《現代橋牌》中有一篇介紹橋

牌起源的文章，認為橋牌出現的年代比我們的推斷可能更早一些。

惠斯特的玩法非常簡單。發牌人就是莊家，將一副不包括大小王在內的普通撲克牌分發給四個人，每人13張，其中最後一張牌牌面向上翻開，這張牌的花色就是將牌花色了。

坐在牌桌對面的兩人搭檔對抗另外兩人。按照順時針方向輪流出牌，每人出一張牌構成一墩。如果沒有領出人打出的花色牌張，可以用手中的將牌花色將吃。牌面最大的一方贏得這一墩，並領出下一墩。贏得7墩及7墩以上的一方即可以贏得一副牌。賭注可

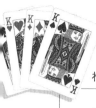

以按照多贏得的墩計算,也可以按照一副牌的輸贏計算。

後來,三個駐紮在印度的酷愛惠斯特的英國軍官,由於實在找不到第四個人一起玩,就發明了一種3人玩的遊戲方式。

發牌人的搭檔固定為不存在的第四人。在打牌時,將第四人的牌牌面向上攤放在桌上,由發牌人指揮出牌。沒想到這種不得已而為之的遊戲方式竟然很快發展成為後期的「明手惠斯特」遊戲。

在明手惠斯特遊戲中,規定在打牌開始時,莊家的同伴必須將牌面向上攤在桌上,由莊家指揮出牌。

這種打牌方式的變化，使惠斯特打牌具備了更多的挑戰性，很多打牌技巧的發明都得益於明手惠斯特的出現。而且這種設置「明手」的打牌方式一直沿用至今，成為橋牌區別於其他紙牌遊戲的標誌性玩法。

隨著惠斯特遊戲在歐洲的流行和傳播，法國人在明手惠斯特的基礎上又發明了一種新型的遊戲方式，並稱之為「登高牌戲」。

登高牌戲在惠斯特的基礎上增加了「叫牌」，即「將牌」不再是由翻開最後一張牌決定，而是需要由大家輪流申明自己要用什麼花色做將牌，並得到多少墩。申明得到墩數最多的一方坐莊，但是莊家必須贏取自己申明要獲得的贏墩數量，才能贏得這副牌。這種遊戲方式顯然比翻牌決定將牌的方式更具科學性，因此，迅速獲得了大量的追捧者，並形成了19世紀末至20世紀初非常流行的競叫橋牌。

然而，不管是惠斯特，還是登高牌戲，亦或是競叫橋牌，由於不能把叫牌、競叫和打牌等遊戲中的各種元素之間的必然關係，制定成為大家都能夠接受的一種系統的規則，因此，一直都是各有自身的遊戲群體。這種狀況一直延續到1925年，一個叫范德比爾特的美國人提出了一種完善的新式遊戲方式，並將這種遊戲方式成功地推廣，形成了風靡世界的現代橋牌。

范德比爾特以競叫橋牌為主體，並且對每副牌都規定了各方具有的風險因素——稱為局況，依此制定了一套合理的計分方法，他將這種遊戲方式稱為「定約橋牌」，也就是現在全世界擁有最多玩家的現代橋牌。

從范德比爾特在一本著作的自述中，我們可以看到「定約橋牌」與其他牌戲的差異。

「我認為，惠斯特一類牌戲的多年經驗，是發展形成定約橋牌的背景和前奏。當我還是一個孩子的時候，我就開始玩這類牌戲，並且成功地度過了惠斯特、橋牌、競叫橋牌以及登高牌戲的年代。……1925年秋天，我為我的新牌戲編制了一套記分標準，我把它稱為『定約橋牌』。在這個牌戲裏，不僅綜合了競叫橋牌和登高牌戲的各種優點，而且還增加了一些頗具吸引力的新內容：叫到和做成滿貫的獎分，局況，以及10分為基礎的記分體制——亦即將過去的墩分、獎分、罰分都增大使之化零為整。所有這些終於使定約橋牌得到了極為廣泛的流行。」

定約橋牌發展至今，已經成為世界上最具影響力的紙牌遊戲。1958年成立的世界橋牌聯合會是國際奧會認可的國際單項體育運動聯合會成員，有128個國家和地區加入該組織，個人會員人數達到100萬之

巨。同時，世界橋牌聯合會還是國際智力運動聯盟的
發起成員，並於2008年成功地在中國北京舉辦了第一
屆世界智力運動會，橋牌是參賽人數最多的單項比
賽。

　　橋牌競賽中最高級別的比賽是類同足球世界盃的
「百慕大杯」公開賽和「威尼斯杯」女子賽。自1950
年首屆比賽開始至今，逢單數年舉行，其歷史甚至超
過了世界橋牌聯合會。捧起「百慕大杯」或者「威尼
斯杯」成為了全世界所有橋牌選手的最高追求。世界
橋聯舉辦的比賽還有奧林匹克團體錦標賽、世界橋牌
錦標賽等。

　　中國橋牌協會成立於1980年6月，鄧小平同志受
邀擔任榮譽主席，萬里同志任名譽主席，榮高棠同志
出任主席。1990年中國橋牌協會開始實行了會員制，
並制定了會員技術等級標準。中國橋牌協會每年都組
織各種橋牌比賽，包括全國橋牌錦標賽、全國俱樂部
錦標賽、全國橋牌協會錦標賽、A類俱樂部聯賽、全
國橋牌通訊賽等，為不同等級的橋牌愛好者提供了各
種比賽機會。

　　中國女子國家隊多次獲得包括「威尼斯杯」在內
的各種世界比賽亞軍，國家男隊2004年曾進入世界奧
林匹克團體賽前四名，2006年中國男隊選手福中和趙

傑搭檔一舉獲得了世界橋牌錦標賽公開雙人賽冠軍。

自 1995 年開始，中國出色地承辦了「百慕大杯」、「威尼斯杯」、世界智力運動會等高水準國際賽事，為世界橋牌運動的興盛發展增添了活力和亮點。

28

三、橋牌怎麼打

　　橋牌和其他紙牌遊戲一樣，首先需要一副撲克牌和一張用於打牌的方桌，當然，還需要與你一起參與遊戲的另外三個人。當你具備了這些條件後，就可以開始打橋牌了。

　　記住：橋牌是一個兩人搭檔與另外兩人對抗的遊戲。坐在你對面的就是你的搭檔，要好好與他配合，爭取贏得勝利！

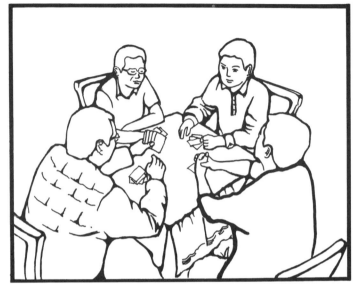

　　把撲克牌中的大小王去掉後，將剩餘52張牌牌面朝下逐一分發給在座的四個人，讓每人獲得13張，就完成了發牌的過程。

　　要注意的是：第一副牌的發牌人是北家，以後按照順時針方向輪換發牌人。第一張牌應該分發給發牌人左手的玩家，然後按照順時針方向一張一張分發，直至52張牌分發完畢，每人得到13張。

　　各人將分發好的屬於自己的牌拿起來，將相同花色的牌張整理好，放在一起，每個人只能看到自己手中的13張牌。

　　現在四人開始「叫牌」了。叫牌過程就是搶莊的

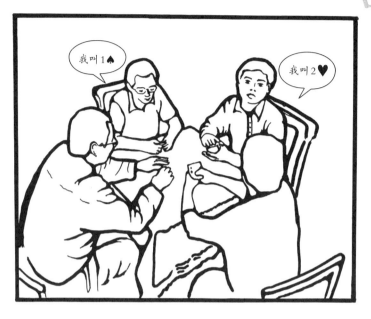

過程。從發牌人開始，按照順時針方向輪轉，每人逐一申請自己用什麼花色做將牌並贏取多少墩，這就是「叫牌」。

叫牌的規則規定6墩為基本墩，如果你申請用黑桃做將牌贏取7墩，就只需要叫「1♠」即可。最少申請階數為「1」，最大申請階數為「7」。

比如你的叫牌是「7♥」，就是表示你申請用紅心做將牌贏取13墩全部贏墩。如果你不參與競爭，可以選擇「不叫」，橋牌中稱為「Pass」（派司）。但是如果選擇參與競爭，就必須保證你申請的贏墩數量比前面叫牌者所申請的數量多。

　　比如前面一個人叫「1♠」申請了7墩，你如果參與競爭，就必須要申請8墩。除非你選擇的將牌級別高於前面一個人所叫的將牌的級別。橋牌規定了各種將牌花色的級別，從高到低的順序為♠、♥、♦、♣。橋牌有一個特殊的花色「NT」，稱為「無將」，這就是沒有將牌，也是所有花色中級別最高的。所以，如果在你之前有人叫了「1♠」，你仍然希望在這副牌中贏得7墩，那麼你只能選擇「無將」參與競爭，即「1NT」。否則，如果選擇其他花色做將牌，你都必須至少要叫到2階才是符合規定的叫牌。

　　在有人叫牌後，輪到自己叫牌時，不管前面你做

我們不再參與競爭，你們做莊吧！

出過什麼選擇，都可以再次決定參與競爭。除非牌桌上的3人都選擇放棄競爭——「Pass」，則最後叫牌的一方就是坐莊方，橋牌中稱為定約方，另外兩人就成為了防守方。最後叫牌的花色成為這副牌的將牌花色，同時也結束了「叫牌」的過程。

打牌開始了，莊家的同伴必須把手中的牌牌面朝上攤放在桌面上，由莊家指揮他打牌，他也被稱為「明手」。

莊家一方需要努力完成他的目標——在叫牌中承諾獲取的贏墩數量，防守方則需要努力使莊家無法實現目標。對於任何一副牌而言，這是一場典型的你死我活的戰爭，沒有平局，對雙方來說，只有成功和失敗兩種結果。

由事先約定的多副牌的戰鬥，並累計每副牌的結果，就形成了雙方的勝負關係。

現在你知道了嗎？橋牌就是這樣打的。

四、哪張牌最大

　　一副牌總共 52 張，分為 4 個花色，分別是 ♠、
♥、♦、♣，並被稱為黑桃、紅心、方塊和梅花。每
門花色各有 13 張牌。同一花色中最大的牌張為 A，最
小的牌張為 2。從大到小排序為：A、K、Q、J、10、
9、8、7、6、5、4、3、2。

　　如西家出 ♠9，北家出 ♠4，東家出 ♠Q，最後南
家出 ♠K。由於南家 ♠K 是最大的牌張，所以，南北
方向贏得了這一墩。

　　橋牌在打牌過程中，一次只允許出一張牌，而且
也必須出一張牌。同時，當你手中持有在這一輪出牌
中領出人打出花色的牌張時，就必須出這個花色的牌
張，而不能出其他花色的牌。因此，橋牌打牌時進行
牌張大小的比較只在同一個花色中進行，也就是說，
牌張只有在同一個花色中才有大小之分，不同花色之
間是不能比較大小的。

　　比如說，♠A 與 ♥A 之間就不存在誰大的問題。
如果你沒有領出人花色牌張時，就只能跟出一張其他

花色的牌張，不管這張牌張牌面值有多大，在這一墩中都是最小的牌張，肯定無法贏墩。

如西家領出♠2，北家出♠3，東家出♠4，南家出♥A。在這個出牌過程中，由於領出花色是黑桃，而南家沒有黑桃花色牌張，所以只好跟出♥A。但是這張在紅心中最大面值的牌張卻無法贏得這一墩。贏得這一墩的是東家！因為這墩牌東家的♠4是最大的牌張。

橋牌將南家這種出牌方式稱為「墊牌」。

有一種特例，那就是將牌會改變這種現象！

橋牌有將牌，將牌花色是由「叫牌」決定的。

將牌牌張的功能與中國廣為流行的牌戲——升級中的將牌完全一樣，在你手中沒有領出人花色牌張時，可以使用將牌「將吃」。並且將牌花色中的任何一張牌，哪怕是最小的2，也比任何其他花色中最大的牌張還要大。

如西家領出♠2，北家出♠K，東家出♠A，南家出♥2。由於紅心是這副牌的將牌，所以南家是這墩牌的贏取者。雖然東家的♠A是領出花色中面值最大的牌張，但是將牌可以比任何其他花色的牌張大。

橋牌將南家這種出牌方式稱為「將吃」！

說到這裏，你應該知道橋牌中最大的牌是哪一張

35

了吧?那就是將牌 A!如果你打橋牌,並且在一副牌

中持有將牌 A,那就意味著你肯定會獲得一墩牌。

五、什麼是墩

「墩」是橋牌中的基本計量單位。橋牌所有的競技元素——叫牌、打牌、計分、勝負等都是圍繞「墩」來進行的。

在前面我們多次提到「墩」，英文為「Trick」。那麼「墩」到底是什麼呢？

牌桌上，西家領出♠2，北家跟出♠K，東家打出♠A，南家跟出♠5。

這四張牌就構成了一「墩」。在這一墩中，東家牌面值最大，所以東西方向的搭檔就贏得了這一墩，也就是說南北方向輸掉了這一墩。

基於此，我們就知道了，在每副牌中有13墩。那是因為牌桌上每個人都有13張牌，每次打出一張構成一墩，這樣，整副牌就會有13墩了。

橋牌中的競技都是圍繞「墩」這個基本單元進行的。

「叫牌」是樹立在一副牌中爭取贏得多少「墩」這個目標。

　　圖示中，南家叫4♠。就是說，我的目標是用黑桃花色做將牌，在打牌過程中贏得10墩。

　　注意：我們在前面的描述中提示過您，參與叫牌競爭就意味著你至少要贏得7墩，因為6墩是基本墩。所以4♠就是表示6墩（基本墩）加上4墩目標墩，總計10墩。

　　「打牌」是爭取實現由叫牌樹立的目標——應該贏取的墩數。

　　圖示中，南家由叫牌競爭，成為了4♠的莊家。打牌結束後，西家告訴莊家，東西方向得到了4墩，也就意味著南北方向只得到了9墩。所以南北方向沒有完成目標，將在這副牌的「計分」中遭受罰分；而

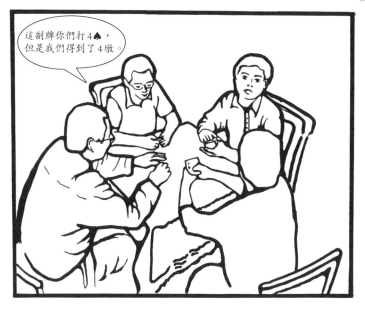

東西方向在這副牌中因為成功防守導致莊家未能完成
目標，將得到獎勵分。

「計分」是透過計算對陣雙方在每副牌的比賽中
獲得的「墩」數，折合成分數，以此量化雙方的勝負
結果。

我們如果玩過「升級」這種紙牌遊戲，就知道對
陣雙方爭奪的是每墩牌中出現的牌面為「5」、
「10」、「K」這三張代表分值的牌，橋牌不是這
樣。

橋牌只需要爭取在每副牌中贏得最多的「墩」
數，至於贏得多少墩數對應可以得到多少分，那是由

「叫牌」確定的目標和橋牌的計分規則決定的。

　　現在你應該知道了吧！「墩」是橋牌中一個很重要的概念，橋牌的每個環節都要與墩發生關聯，而且這種關聯將直接影響你的比賽勝負。

六、贏墩是怎麼產生的

既然「墩」是橋牌的關鍵，我們就有必要知道贏墩是怎麼產生的。

我們已經知道一個花色中牌張面值大小的規則，A最大，2最小。無疑持有大牌是獲取贏墩的關鍵之一。

<div align="center">

♠ 3 2

┌ 北 ┐

西　　東

└ 南 ┘

♠ A K

</div>

例如，你有♠A和♠K，你們一方在黑桃花色中就能得到2個贏墩。

這就是產生贏墩的第一種方式，由大牌獲得贏墩。

<div align="center">

♠ 4 3 2

┌ 北 ┐

西　　東

└ 南 ┘

♠ K Q J

</div>

這是由大牌獲得贏墩的變化。缺少了♠A，但是多了一個連接張，由♠KQJ三張相互連接，你仍

<div align="center">

♠ 3 2

┌ 北 ┐

♠ 10 9 西　　東 ♠ K J

└ 南 ┘

♠ A Q

</div>

然可以得到兩個贏墩，不過必須先讓送給對方的♠A
一墩，剩下的兩張牌都成為了大牌，可以得到兩個贏
墩。

　　由相互連接的大牌獲得贏墩數量是確定的，上面
兩種狀況都能夠得到肯定的兩個贏墩。

　　下面的情況發生了變化。

　　你沒有連接的大牌，但是有相間的♠AQ。當你同
伴出♠2的時候，如果你右手方不出♠K，你就出♠
Q，否則你出♠A，同樣可以得到兩墩。

　　這就是橋牌中的一種戰術打法，稱之為「飛
牌」。也是橋牌中產生贏墩的第二種方法：透過飛牌
產生贏墩。

　　你應該注意到：飛牌產生贏墩是不確定的。

　　在上面的示例中，如果♠K在你的左手方，則只
能得到一墩；當♠K在你的右手方，你就能夠贏得兩
墩。其次，只有從同伴或者對手出這個可以飛牌的花
色時，你才有機會得到兩墩；如果從你自己手中出
牌，你就只能得到一墩了，因為對方將會用♠K蓋吃
你打出的♠Q。

　　由此我們可以得出結論：飛牌可能產生的贏墩數
量，將根據對方關鍵牌張（如♠K）位置以及出牌的
先後順序而產生變化。

42

飛牌也有很多變化。

例如，你只有♠K一張大牌。當同伴出♠2的時候，如果右手方不出♠A，你就出♠K，也能夠得到1墩。


 ♠ 3 2
 ┌ 北 ┐
 ♠ J 10 西 東♠ A Q
 └ 南 ┘
 ♠ K 4


這也是飛牌。因為♠K不是肯定能夠得到1墩，只有在右手方有♠A才能取得這一墩，當♠A在左手方時，你就無法得到這一墩了。同時，必須是其他人出黑桃花色你才有可能得到，當你自己出黑桃時候是無法得到這一墩的。這些都完全符合飛牌的特徵，所以這也是飛牌的一種。

你仔細研究後可以發現有很多種飛牌的形式，在此不一一贅述了。

前面提到的產生贏墩的方式都是由一個花色中的A、K、Q、J這些大牌來實現的。那小牌能夠產生贏墩嗎？只要具備相應條件，小牌也可以產生贏墩！

例如，你的黑桃持AKQ2，同伴持543。你拿了連

接張的黑桃 3 個頂張大牌，當然能夠得到 3 墩，在前面的描述中你已經明白了這個道理。

值得注意的是：黑桃花色在其他三家的分佈狀態！當你出完 3 個頂張大牌取得 3 個贏墩後，如果其他人都已經沒有黑桃了，這時你再出♠2 這個花色中最小牌，對方都只能跟其他花色，而橋牌中不同花色之間不比較大小的規定，會使你的♠2 成為贏墩。這就是橋牌中產生贏墩的第三種方式：長套花色產生贏墩。

與飛牌產生贏墩一樣，由長套產生贏墩也會依據兩個條件產生變化：其一是你和搭檔之間在長套花色共計擁有的張數；其二是這個花色剩餘牌張在對方兩手牌中的分佈狀態。

例如，你還是持有♠AKQ2，但是同伴少了一張黑桃只持 43。我們知道黑桃花色總共有 13 張，所以對方兩人就有 7 張黑桃，也就是說對方有一個人至少有 4 張黑桃。

當你一樣連續打出 3 個頂張大牌 AKQ 得到 3 個贏墩後，由於對方有 4 張黑桃的人還有一張比♠2 大的牌張，所以♠2 就無法成為贏墩了。

這個示例說明了一個道理：你和同伴之間擁有一個花色的牌張數量越多，可能由小牌產生的贏墩數量

也隨之增加。反之，產生的贏墩數量將會減少直至不能增加。

再如，你還是持有♠AKQ2，搭檔持543，你和搭檔之間的黑桃張數雖然沒有產生變化，但是剩餘6張黑桃在對方兩人之間的分佈為一家4張而另外一家是2張。

當你連續打出3個頂張大牌後，由於對方有4張黑桃的一家手中還有一張黑桃，所以，你的♠2還是沒有辦法獲得贏墩。

這個示例說明了另外一個道理：一個花色中的剩餘牌張在對方兩手牌中的分佈越平均，你可能由小牌產生的贏墩數量越多。反之，產生的贏墩數量將會減少，直至不能增加。

到現在為止，我們一直沒有討論將牌在打牌過程中的作用。

我們知道，當手中沒有領出人打出的花色牌張時，你可以用將牌花色「將吃」，並贏得這一墩。所以，將吃是產生贏墩的第四種方式。

例如，紅心是將牌花色，當南家連續打出黑桃花色頂張大牌AKQ時，前面兩墩由於東家都有黑桃花色牌張，所以只能跟出黑桃。但是當南家出第3個黑桃大牌時，東家已經沒有黑桃了，所以可以出♠3將

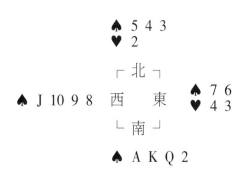

♠ 5 4 3
♥ 2

┌ 北 ┐

♠ J 10 9 8　　西　　東　　♠ 7 6
　　　　　　　　　　　　　♥ 4 3

└ 南 ┘

♠ A K Q 2

吃，並且將贏得這一墩。

　　將吃產生贏墩的必要條件是：其他人領出你手中已經沒有了的非將牌花色牌張，你可以由你手中的將牌「將吃」獲得贏墩。

　　至此，在橋牌中產生贏墩的四種基本方式都告訴你了。它們分別是：

　　❇ 由大牌獲得贏墩；

　　❇ 由飛牌獲得贏墩；

　　❇ 由長套獲得贏墩；

　　❇ 由將吃獲得贏墩。

　　你如果能夠熟練地運用這四種方式去爭取贏墩，那麼就可能在橋牌比賽中獲得更多的勝利！

七、莊家是誰，怎麼決定

47

　　誰是一副牌的莊家，是由橋牌中的「叫牌」過程決定的。

　　叫牌是橋牌區別於其他紙牌遊戲的重要環節之一。橋牌比賽中，每副牌用什麼花色做將牌？誰是這副牌的莊家？誰是明手？誰是防家？各自應該獲取多少墩才能取得這副牌的勝利？都需要由橋牌中的「叫牌」去決定。

　　讓我們先看一個叫牌過程。

　　這是四個人坐下來以後打的第一副牌。

　　由於你是北家，所以這副牌由你發牌。發完牌後你拿起屬於你的13張牌，打開整理後你看到如圖示中的牌張。

　　橋牌比賽規則規定：叫牌過程從發牌人開始，按照順時針方向輪轉，各家輪流叫牌，不得越序叫牌。

西	北	東	南
	1♣		

　　你認為這手牌還可以，所以你選擇了叫「1♣」。表示我有一定的實力，願意參與競爭，並選擇梅花做將牌，爭取得到7墩。這就是你的叫牌！

　　橋牌中，將你做出的叫牌符號（如1♣）稱為叫品。

西	北	東	南
	1♣	－	1♥
－	？		

　　按照規則，接下來該輪到東家叫牌了。東家由於覺得自己拿的牌不好，選擇不參與競爭，因此他叫出了「Pass」。

現在輪到你的搭檔南家了。他經過思索，選擇了叫「1♥」來與你進行呼應。表示他手中紅心的張數比較多，而且也有一定的實力，希望選擇用紅心花色做將牌。

由於你們兩人都有一定的實力，所以西家決定不參與競爭了，也選擇了「Pass」。

西	北	東	南
	1♣	-	1♥
-	2♥		

又輪到你了！由於你在紅心花色上對同伴有很好的支持，所以你決定選擇叫「2♥」。這一方面是向同伴表示支持，同時也是希望同伴之間能夠叫到更高的目標，以便能夠得到更多的獎勵分數。

如此的叫牌可以一直進行，直到某個人選擇了一個叫品，其他三個人都表示不再繼續競爭以後，叫牌進程才會結束。

當叫牌進程結束，關於這副牌的將牌是哪個花色和誰是莊家等問題也已經確認：最後一個叫品的花色就是這副牌的將牌花色；做出最後一個叫品的一方成為坐莊的一方（橋牌中稱為定約方），對方是防守

方;定約方中最先叫出將牌花色的人就是莊家,他的搭檔就是明手。最後一個叫品的階數加上基本墩數6,就是莊家在這副牌打牌過程中需要獲取的贏墩目標;而努力不讓莊家達成這個目標就是防守方搭檔需要完成的任務。

50

　　例如在我們前面描述的叫牌過程中,如果在北家叫出2♥後,東、南、西家都依次選擇了「Pass」,由這副牌的叫牌過程就能夠確定以下對應事項:

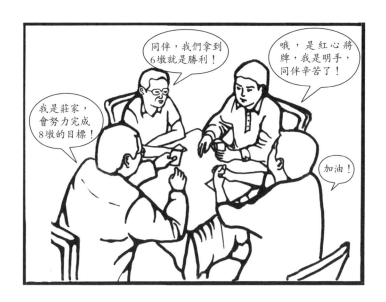

　　✤ 由於最後一個叫品的花色是紅心,所以這副牌的將牌花色就是紅心。

　　✤ 由於最後一個叫品是北家叫的,所以這副牌的

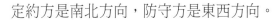

定約方是南北方向，防守方是東西方向。

❋ 由於南北方向最先叫出將牌紅心花色的是南家，所以這副牌的莊家是南家，北家將成為明手。

❋ 由於最後一個叫品的階數是「2」，所以南家需要在打牌過程中得到「6＋2」墩才能完成定約。

❋ 防守方東西兩家需要配合使對方無法獲得8墩，也就是說想方設法讓自己一方最少得到6墩。

說到這裏，你應該知道每副牌的莊家是如何決定的了吧！

八、叫牌應遵守的規定

　　沒有規矩，無以成方圓！橋牌比賽同樣如此。

　　為了使橋牌運動得到健康有序發展，保證橋牌比賽公平進行，規範牌手在比賽中的行為，世界橋牌聯合會制定了橋牌競賽規則。這就是《複式定約橋牌規則》（Laws of Duplicate Contract Bridge）。在規則中，詳細介紹了橋牌比賽中叫牌及打牌過程應遵守的規定。

　　叫牌中使用的叫品由「階數」（贏墩目標）和「將牌花色」組成。比如2♥這個叫品就是由階數——2和將牌花色紅心組成。階數可選擇的數位為1—7，而♠、♥、♦、♣和NT（無將）是可供選擇的5種將牌花色。這些叫品總計有35個，它們分別是：

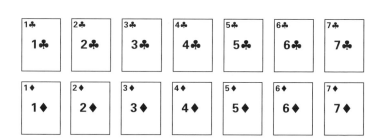

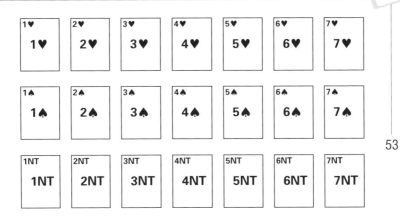

53

橋牌稱這35個由階數和將牌花色組成的叫品為實質性叫品。

橋牌中還有3個特別的非實質性叫品，它們不表述階數和將牌花色，只表達叫品的自然含義。它們分別是：

「Pass」，就是在輪到自己叫牌時表示「通過」，也就是說自己在這次叫牌中不選擇任何其他叫品參與競爭。

「Double」，就是表示我要放大這個定約的計分結果。這個叫品只能針對對方做出的實質性叫品使用，表達「我認為你無法完成你的叫品承諾的目標，在你沒有完成目標時，要成倍增加罰分」。當然，如果對方完成了目標，也會成倍增加獎勵分數。

「Redouble」，就是表示要進一步放大這個定約

的計分結果。這個叫品只能在對方「Double」後使用，表達「我有信心完成我方叫品承諾的目標，在我完成目標時，要進一步增加獎勵分數」。同樣的，在沒有完成目標的時候會增加更多的罰分。

規則中規定以下叫牌行為屬於不合法叫牌：

❋不足叫牌

在輪到自己叫牌時，如果要選擇一個實質性叫品參與競爭，則選擇的叫品必須符合兩個條件。

其一，所選叫品的階數必須大於或者等於前面一個實質性叫品的階數；

其二，如果所選叫品的階數等於前面一個實質性叫品的階數，則該叫品的花色級別必須高於前面一個實質性叫品的花色級別。

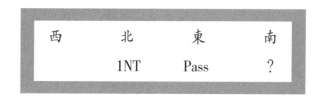

西	北	東	南
	1NT	Pass	?

你是南家，你的搭檔北家已經做出了一個實質性叫品1NT。輪到你叫牌了，如果你要選擇一個實質性叫品參與競爭，就必須選擇一個2階以上的叫品，因為NT是所有花色中級別最高的。如果你選擇的是一

個1階叫品，那麼你的叫牌就是屬於不足叫牌，這是不合法的。這種不合法的叫牌行為會遭受規則規定的處罰。

�֍ 越序叫牌

在發完牌後進入叫牌進程時，第一個叫牌的人是發牌人，以後按照順時針方向輪轉叫牌。在沒有輪到自己叫牌的時候就做出了叫牌的行為就稱為越序叫牌。

西	北	東	南
	1♣		

假如現在是第3副牌，由南家發牌。在發完牌以後，北家就做出了1♣的叫牌，而原本應該是南家首先叫牌。

北家的這個行為就是越序叫牌。這是不合法的行為，同樣會遭受規則的處罰。

橋牌叫牌進程中，由於每個人都有多次叫牌的機會，所以有的搭檔之間會將一些叫品賦予非自然的含義。比如：叫1♣不是表示有較多的梅花牌張，而僅僅是表示我有很強大的實力。這種叫牌方式橋牌稱之

為「虛叫」，是規則所允許的。

但是規則對這種叫牌有嚴格的約束：在做出一個非自然含義的搭檔之間約定的「虛叫」時，必須主動提醒對方，並將搭檔之間約定的含義無保留地告訴對方，否則會遭受規則的嚴厲處罰。

橋牌中的叫牌實質就是用38個叫品做單詞，透過搭檔之間的這種特殊語言交流，達到通報手中牌情、爭取得到最佳定約的目的。如果每個叫品只包含這個「單詞」本身固有的含義——階數和花色，那麼面對牌張組合形式無窮無盡的變化，將很難使搭檔之間找到最佳定約。而允許這種約定性的「虛叫」，就極大豐富了橋牌語言中的資訊含量，為橋牌運動的發展提供了廣闊的空間。

歷史上有很多橋牌專家和名人發明了各種各樣的「約定叫」，至今，一些經典的約定叫仍然被全世界的橋牌愛好者採用，成為了一種標準化了的叫牌。美籍華人魏重慶（C. C. Wei）更是系統性地推出了一個由各種約定性含義叫品來描述持牌狀況的叫牌體系——精確體系，被全世界橋牌愛好者廣泛採用。

橋牌規則將這種約定的資訊規定為必須是公開和對稱的，而不僅僅是限於搭檔之間的密約。這樣的規定就充分體現了橋牌運動所宣導的宗旨：公平、公

正、公開。

　　橋牌運動在多年的發展過程中，還形成了一些針對叫牌的道德約束規定。比如，在叫牌過程中應該保持語氣和語速的一致，不得試圖由這種不同來傳遞額外資訊；在叫牌過程中不得由有意的遲疑來傳遞額外資訊，否則將遭受規則的處罰；對於採用書寫叫牌方式叫牌時，叫牌人應儘量保持字體的一致性。所有這些規定，都是為了維護橋牌運動的嚴肅性和公正性。

　　在現代橋牌中，為了使對抗雙方在實力懸殊的狀況下，鼓勵實力強大的一方發揚競技體育拼搏向上的精神，對定約方達成的各種階數的定約，規定了不同的獎勵規則。

　　對於選擇無將花色的定約達到3階及以上，選擇黑桃或者紅心花色的定約達到4階及以上，選擇梅花或者方塊的定約達到5階及以上，這樣的定約統稱為成局定約。

　　如果叫牌過程中搭檔叫到這樣的定約，同時在打牌時完成這個定約目標，將得到特別的獎勵分數——成局獎分。如果叫牌不能達到成局定約規定的階數，即算在打牌過程中得到了相應的贏墩數量，也無法得到這個特別獎勵的成局獎分。

　　對於上述花色對應階數以下的定約，統稱為部分

定約。

　　對於搭檔雙方達成的任何6階定約，稱為小滿貫定約，叫到並做成小滿貫定約，在成局獎分基礎上還將額外得到小滿貫獎分。

　　對於搭檔雙方達成的任何7階定約，稱為大滿貫定約，叫到並做成大滿貫定約，在成局獎分的基礎上還將額外得到巨額的大滿貫獎分。

　　以上這些就是橋牌中涉及到叫牌的一些基本規定，你知道了嗎？如果要打好橋牌，你必須對這些最基本的規定有所瞭解。

九、高倫計點法

59

　　如何衡量一手牌的價值，將這種價值進行量化，並且由叫牌過程告訴同伴這些價值資訊，一直是眾多打牌的牌手試圖去解決的問題。

　　查理斯・高倫（Charles Goren）這位享譽世界的美國橋牌名家發明了一種方法——高倫計點法，這種方法使得對各種牌張組成的一手牌，能夠簡單方便地評估其價值。在叫牌過程中，搭檔之間可以由這種方法迅速判斷我方擁有的牌張的競爭能力，避免過度競爭或者不足競爭。

　　高倫1901年出生於美國費城，法律碩士，有過10多年的律師生涯。直至1936年以後，他放棄了做律師的工作，轉而成為了一名職業橋牌手。

　　上世紀40年代末期，高倫發現當時最流行的克伯森叫牌體系中，對於牌張價值評估的「贏墩計算法」方法過於抽象，對於初學橋牌的人很難掌握其中的深奧原理，導致變化繁多的各種牌張組合可能產生的價值，無法得到簡單而直觀的估算。

於是，高倫在另外一位橋牌名家密爾頓·沃克提出的計點法基礎上，由系統歸納和總結，推出了至今依然是全世界公認的最有效的評估牌力的方法——高倫計點法。

該方法一經面世，迅速取代了克伯森的贏墩計算法，而風靡歐美。到1963年高倫出版了他的橋牌理論專著《高倫橋牌全書》，成為自然叫牌體系的權威性著作，並成為美國標準叫牌體系的藍本。

高倫計點法的基本原理是：一手牌的實力是由A、K、Q、J這4張大牌決定的。手中擁有這4張大牌數量越多，說明整手牌的實力越強。因此，只要能夠確定這4張大牌的價值，就能夠對一手牌的總價值給出一個相對準確的評價。

高倫將A、K、Q、J這4張牌分別賦予了不同的價值權，其中A為4，K為3，Q為2，J為1，並稱這個

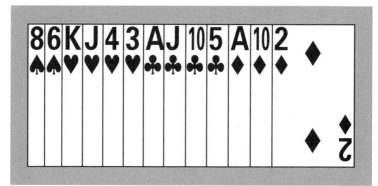

權值稱為「大牌點」（High Card Point），後來人們
簡稱為「點」。只要將手中整手牌具備的權值「點」
相加，就可以得出一手牌的價值「點」。

　　如果你拿到上圖這手牌，有2張A，權值為8點，
一個K，權值為3點，2張J，權值為2點。所以整手
牌的價值為：

　　8點＋3點＋2點＝13點。

　　這就是高倫計點法評估牌力的方法。高倫將這個
評估方法系統性地運用到了整個叫牌環節中。

　　一副牌之中A、K、Q、J各有4張，總共40點。
而一副牌的墩數為13墩，因此，可以量化到每墩需要
的「點」約等於3。

　　如果決定參與競爭而叫牌，最低要求得到的贏墩
數量為7。所以，你與搭檔總計最少需要21點才能達
成這個目標。假設除你手中的點以外，其他點平均分
配在另外三人手中，意味著你必須擁有比平均每人10
點更多的實力，才能參與叫牌競爭。

　　最理想狀況是其他三人每人9點，也就是說你需
要13點，才能在沒有任何其他跡象輔助你做出特別判
斷的前提下，選擇一個實質性叫品參與叫牌，否則你
只能Pass。

　　我們根據這個方法可以計算出：搭檔之間有27點

時，才能完成一個3階定約。完成一個4階定約需要30點。我們知道除了大牌可以得到贏墩外，長套中的小牌和將牌也可能得到贏墩，同時，點力增多相對贏墩能力增強之間的對應關係不是完全對等，所以實際上產生這麼多贏墩所需的點會適度減少。

以此為基礎，高倫設計了一個叫牌的方法：當你首先叫牌，如果決定參與競爭，做出實質性叫品，那麼一階叫品除了表示你擁有所叫花色的長度外，同時表示你持有至少13點；二階叫品則同時表示你持有至少16點，依次類推。

高倫在他的叫牌系統中還規定了搭檔在你叫牌後做出應叫時，每個叫品所表示的點力和花色長度。搭檔之間透過叫牌，相互「通報」自己手中的長套花色和點數，就可以決定應該將定約推進到什麼階數是可能完成的定約目標。

這種叫牌的基本方法和牌力評估方式，至今依然是廣大橋牌愛好者使用的最經典方法。

高倫一生中著述極多，至1963年，其著作的發行量就已經超過了800萬冊。作為一個橋牌選手，取得的戰績也十分驕人，如2次范德比爾特杯冠軍、3次斯賓戈杯冠軍、8次瑞新哲杯冠軍，其他比賽冠軍更是不計其數。尤其是1950年代表美國參加「百慕大杯」

賽，高倫以主力牌手的身份，為美國隊最終奪得冠軍立下汗馬功勞。1991年4月，一代橋牌宗師查理斯·高倫與世長辭，享年90歲。

讓我們以高倫曾經在比賽中的一次精彩表演來讓你加深對這位橋牌前輩的印象吧。

這副牌由坐在南家的高倫先生發牌，所以也是由他首先叫牌。叫牌過程如下：

南	西	北	東
2♥	3♣	3♥	–
4♦	–	4♥	–
4♠	–	5♥	–
6♥	–	–	=

在高倫先生叫出6♥小滿貫定約後，其他三人都不叫了。這就意味著高倫坐莊需要得到12墩牌，也就是說只能輸給東西方向1墩牌，否則定約失敗。

打牌開始，西家（定約人的左手）首先出牌——♥J。北家是明手攤牌。四家各自持牌如下（實際比賽中，各人都只能看到自己手中的牌和攤在桌面明手的牌）：

```
                    ♠ Q 10 4
                    ♥ 7 4 2
                    ♦ J  7 3 2
                    ♣ K Q 8
   ♠ J   8 7 6 5      ┌北┐      ♠ 9  3
   ♥ J               西    東    ♥ 10  5 3
   ♦ 8                           ♦ Q 10 9 4
   ♣ A 10 9 7 3 2    └南┘      ♣ J  6 5 4
                    ♠ A K 2
                    ♥ A K Q 9 8 6
                    ♦ A K 6 5
                    ♣ ────
```

　　高倫連續出紅心將牌頂張大牌後，防守人已經沒
有將牌了。然後他再出♦ AK，在發現西家只有1張方
塊後，原本只要方塊平均分佈在防守人手中，即一人
2張，另外一人3張，就能夠很輕鬆的完成這個小滿貫
定約，因為東家有4張方塊而出現了問題。現在看來
莊家要輸兩墩方塊而導致定約失敗。可是，高倫處亂
不驚，他從手中出♠ A，再出♠ 2，當西家跟出小黑桃
後，竟然用明手的♠ 10飛牌！

　　下面發生的事情更加讓你不得不佩服高倫的高超
技藝，只見他在用♠ 10贏墩後，從明手打出♣ K，並
墊去了手中的一個大牌♠ K！

　　當西家用♣ A吃進後，高倫的深謀遠慮使看似問
題重重的定約出現了轉機。

　　西家全手只有黑花色牌張，也就是說，不管出哪張牌都會讓明手的 ♠Q 和 ♣Q 這兩張大牌贏墩，讓高倫墊掉手中的兩個方塊輸張，最後只輸給對方一墩 ♣A 而完成了這個小滿貫定約。即算西家 ♣A 不吃，高倫仍然可以用明手的 ♠Q 墊掉一張方塊，最後只輸一墩方塊完成定約。

　　請記住高倫計點法──進入橋牌殿堂的最基本方法！

十、叫牌的基本方法

　　自從高倫計點法問世，由於牌力衡量方式不再像以前那麼抽象，而被「點」所量化，因此，也極大推動了橋牌叫牌方法的研究。

　　眾多橋牌理論研究者和專家牌手，將自己對橋牌研究所收穫的心得體會，結合「點」、「型」（花色牌張數量）、「控制」（A和K的數量）與贏墩的關係，將38個叫品在不同時間（指直接叫出與先Pass以後再叫出同樣的叫品）和不同位置（指在前面已經有人叫牌或者沒有人叫牌所處位置）的使用，賦予不同的牌力、牌型和牌張資訊，搭檔之間共同遵守這樣的資訊規則進行叫牌，形成更加準確的資訊交流。這種資訊規則我們稱為叫牌體系。

　　全世界在使用的叫牌體系有100多種，比如常見的有美國標準體系、精確梅花體系、二蓋一逼局體系、雷格里斯體系、藍梅花體系、波蘭梅花體系等等。但是按照各種體系的屬性分類主要就是兩大類：「自然體系」和「人為體系」。

在自然體系中，對大部分叫品所賦予的資訊都是自然含義，比如叫1♠就是規定表述黑桃花色的長度和整手牌具有的「點」數。而人為體系則與此相反，它由對各種資訊進行歸類，將相同類型的資訊植入某個叫品之中，讓叫品擁有更多的資訊量。然後設計一系列的詢問叫牌方法，逐步澄清這個叫品屬於該類型資訊中哪種細分狀態。

67

這兩種類型的叫牌體系各具優劣。自然體系由於叫品包含資訊量少，需要使用者更強的牌感（對各種持牌狀況的歸納能力）和搭檔之間更高的默契度。

而人為體系由於表達含義不直接，所以抗干擾能力差。一旦對方干擾叫牌，很可能導致資訊交流不明確，並產生嚴重後果。

當前世界橋牌的發展趨勢是兩大類型體系更多地趨於融合，在自然體系中增加約定性叫品來彌補資訊量不足，在人為體系中增加叫品的自然含義屬性。

美國標準體系、二蓋一逼局體系都是屬於典型的自然體系；而雷格里斯體系是最典型的人為體系；精確梅花、藍梅花以及波蘭梅花體系屬於自然與人為體系相融合的體系，因為這些體系都是將1♣叫品賦予了大量的資訊量，而其他叫品基本都是自然含義。

下面我們將以美國標準體系為基礎，向你介紹自

然體系的基本叫牌方法。

在開始介紹之前，我們有必要明確幾個最基本的概念：開叫和應叫及高花和低花。

❀ 叫牌過程中做出了第一個實質性叫品，稱為開叫。

❀ 開叫人搭檔為呼應同伴開叫所做出的叫牌稱為應叫。

❀ 黑桃和紅心兩個花色稱為高花。

❀ 方塊和梅花兩個花色稱為低花。

美國標準體系規定開叫方法如下：

❖ 除1NT之外的所有一階開叫，均表示手中牌力在12-21點之間。如果開叫的是低花，保證該花色有3張以上；如果開叫的是高花，則保證該花色有5張以上。

❖ 1NT開叫表示手中牌力為16-18點，沒有5張高花，沒有單張或者缺門花色。

❖ 除2♣和2NT以外的所有二階及以上花色開叫是阻擊性開叫，表示所叫花色是6張以上並且在該花色至少有A、K、Q中的兩張，但是牌力低於一階開叫所要求的最少實力，即11點以下。我們知道只有35個實質性叫品，如果選擇2◆以上叫品開叫，對方至少有從1♣至2♣共計5個叫品無法選擇。所以，阻擊

性開叫的目的就是壓縮對方交換資訊的空間，干擾對方的正常叫牌進程。

❖ 2♣開叫表示自己持有一手有強大牌力並且幾乎可以獨立城局的牌，或者牌力在22點以上，不能開叫一階花色。具體的牌型資訊沒有表述，需要在第二次叫牌時再做出表達。這也就意味著開叫2♣以後，同伴不能Pass，而必須維持叫牌的繼續。因為開叫人可能沒有梅花張數，是典型的人為叫牌──「虛叫」。

❖ 2NT開叫表示22–24點，沒有5張高花，沒有單缺花色。

❖ 開叫3NT表示有一個堅固的低花長套，至少7張以上。

在除1NT以外的一階開叫後，作為開叫人的搭檔在持有6點以上時就必須應叫。因為同伴可能達到21點，加上你的6點，你方可能擁有的實力最高可以達到27點，所以完全可能達到成局定約，應該努力往上競爭，爭取成局獎分。

應叫的基本方法如下：

❖ 除1NT以外的一階應叫表示至少6點，所叫花色保證4張。

❖ 1NT應叫表示沒有能夠在一階應叫的4張花色

69

套，點力在6-10點。

❖ 將同伴開叫的一階低花加叫至二階，表示至少
4張支持，6-10點。

❖ 將同伴開叫的一階低花加叫至三階，表示至少
4張支持，11-12點。

❖ 加叫同伴高花只需要三張，對應點力與加叫低
花一樣。這是因為同伴開叫高花已經保證了至少5
張。

❖ 二階叫新花色，均表示有11點以上，所叫花
色5張以上。如果是叫2NT，則就是表示平均型能夠
進局。

❖ 對於2♣開叫，規定2♦應叫表示8點以下，與
方塊張數無關。其他應叫均表示8點以上，所叫花色
有長度。

以後，開叫人再根據應叫人的叫牌所表示的實
力，決定是否應該繼續叫牌。決定的依據就是：同伴
表示的最高點力加上自己手中的點力，是否有希望達
到成局及以上定約所要求贏墩數量對應的點力。如果
有這種可能，就應該繼續維持叫牌，並進一步澄清自
己的牌情。否則就可以Pass了。

進一步澄清的方式有：重複自己的開叫花色、簡
單加叫同伴的應叫花色或者1階叫NT，表示實力在

13-15點之間。跳叫自己的開叫花色、跳加叫同伴的應叫花色，表示實力在16-18點之間。跳叫2NT或者跳叫新花色，表示實力在19-21點之間。

應叫人在開叫人再叫後就獲得了更多的資訊，也採取與開叫人同樣的分析方式，決定是否繼續叫牌和怎麼叫牌。最終，由不斷的澄清，達成搭檔之間的最佳定約。

至此，我們介紹了叫牌中最基本的方法。由這些介紹，你知道叫牌應該如何進行了嗎？如果你希望更加詳盡和系統地瞭解叫牌體系中的各種叫牌方法，需要看專門關於叫牌的橋牌書籍，幾乎每種常用的叫牌體系都有專門的著作。

十一、布萊克伍德約定叫

伊斯利・布萊克伍德（Easley Blackwood），出生於1903年美國一個中產階級家庭，11歲開始學打橋牌，才能卓越。1968－1971年期間，擔任美國定約橋牌協會執行秘書，被譽為「最有成就的橋牌官員」。一生著作甚多，其中最重要的是他在1933年發明的一種約定叫——「布萊克伍德約定叫」，幾乎被任何一本橋牌刊物用各種語言予以介紹，直到現在都是每個打橋牌的人必須採用的約定叫。

曾經有人說過：假如世界上的橋牌選手每使用一次「布萊克伍德約定叫」就給他支付1分錢的話，那麼布萊克伍德先生早就成為了億萬富翁。該約定叫被使用的頻繁程度由此可見一斑。

每個打橋牌的人，最使之興奮的事情之一莫過於叫到並且做成一個滿貫定約。然而，早期人們對於叫牌的研究不夠充分，叫品資訊內涵不豐富，手段不多，因此如何叫到一個成功的滿貫是非常困難的事情。布萊克伍德先生經過仔細研究和分類，發現滿貫

定約中最重要的是搭檔之間共計持有的 A 和 K 的牌張數量，在沒有花色缺門或者單張的情況下，做成一個小滿貫定約，聯手至少需要 3 個 A；而做成一個大滿貫定約，聯手必須有 4 個 A，同時還需要若干 K。

於是，他設計了一個約定性的叫牌：當搭檔之間確定將牌花色後，其中一個叫出 4NT，就是詢問同伴 A 的張數，再叫 5NT，就是詢問同伴 K 的張數。同伴按照加級的方式回答，例如面對 4NT 詢問，回答加一級的 5♣ 就是表示沒有 A，加二級 5♦ 就是有 1 個 A，依次類推。

這個約定叫是提高滿貫成功率的最有效叫品，問世後就迅速傳遍美國，並一直發展到今天被全世界牌手採用。在此基礎上發展出來的「羅馬布萊克伍德問叫」、「羅馬關鍵張布萊克伍德問叫」等系列約定叫都是源於布萊克伍德先生的這個發明。而且其中的由加級回答詢問的方式，更是被很多其他約定叫採用。

現在，讓我們看一副布萊克伍德約定叫在實戰中的運用吧！

這副牌是布萊克伍德先生生前在一次比賽中發生的。他在同伴開叫的情況下拿了一手實力非常強大的牌：

♠ K Q J 10 6 3

♥ K Q J 10 2

♦ Q

♣ A

這手牌牌力多達18點，還有這麼好的黑桃套，確實是難得的好牌。

在同伴開叫1♦後，他按照他們商定的叫牌體系跳應叫2♠，表示至少有11點，有一個很好的黑桃套。

同伴再叫是3♠，表示至少3張黑桃支持，點力在12–15點之間。

現在對於布萊克伍德而言，只要同伴有兩個A，就能達成黑桃小滿貫定約；如果同伴有3個A，就能夠達成7NT大滿貫定約。所以他做出了4NT這個詢問同伴A張數的約定叫。

同伴按照約定回答——5♦：我只有1個A。

由於缺少兩個A，布萊克伍德只好遺憾地停止在5♠定約。

對方首攻後，同伴攤下了下面的一手牌：

♠ 9 7 2

♥ 8 4

♦ A K 7 5 3

♣ K Q J

　　顯然，這副牌對方將贏得♠A和♥A兩墩牌，只能達成5♠這個11墩的目標。

　　如果沒有「布萊克伍德約定叫」，在同伴開叫後，自己還持有這麼強大的牌，可能會直接叫6♠或者6♥，去爭取滿貫定約可能得到的巨額獎分，結果將以失敗而告終。

　　這就是這個約定叫的意義：讓你的滿貫定約成功率更高！

　　在中國，有很多牌手為了描述方便，將這個約定叫直接稱為「黑木問叫」。其中「黑木」一詞來自對Blackwood這個單詞的直譯。

　　請記住：在叫滿貫定約時有一個非常實用的約定叫——布萊克伍德問叫。它的發明人就是伊斯利·布萊克伍德，一個值得所有橋牌人尊重的名字。

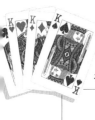

十二、斯台曼約定叫

　　大多數的叫牌體系中，開叫無將花色通常都是表示沒有5張高花套，並且是平均牌型，沒有單張和缺門的花色。原本開叫一階低花後，應叫人有4張高花就可以在一階叫出的便利沒有了，因為，此時應叫人必須在二階叫牌，而二階叫牌要求所叫花色通常在5張以上。這會使搭檔雙方在有4-4配合的高花時，很難叫到用這個花色做將牌的定約。

　　請看下面的牌。

<div align="center">

♠ A K 9 7
♥ 8 4
♦ A 10 5 3
♣ K Q J
（北家）

（南家）
♠ Q J 10 8
♥ 6 2
♦ K Q 2
♣ A 5 3 2

</div>

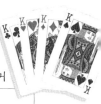

當北家開叫1NT以後，南家看自己手中有12點，再加上同伴開叫1NT表示的至少16點，知道聯手有足夠的實力達到成局定約。由於沒有5張套在二階叫出，所以就直接叫3NT了。結果東家首攻紅心後，對方連續得到5墩紅心，自己一方僅得到8墩。定約失敗！

回頭再仔細研究這副牌，你發現什麼問題了嗎？南北方向實際擁有4墩黑桃、3墩方塊和4墩梅花，總計至少11墩，運氣好一點還有機會得到4墩方塊，總贏墩數量甚至可能達到12墩，夠小滿貫定約所需的贏墩了。

問題主要出現在無將定約！在南北方向獲得贏墩之前，對方就已經率先取得了5墩而擊敗定約。如果是有將定約，則當東西方向打出第三張紅心的時候就可以將吃，以控制對方繼續獲得贏墩。尤其是這副牌南北方向擁有各自4張的黑桃花色配合，聯手黑桃張數遠遠超過了對方，也就是說很適合用黑桃做將牌，且11個贏墩數量足夠支持南北方向選擇成局定約——4♠。看來是叫牌出了問題！因為，無法由自然含義的叫牌使南北方向達成安全的4♠定約。

有個叫薩繆爾·斯台曼（Samuel Stayman）的美國人和搭檔在打牌過程中發現有大量的類似問題，無法由自然含義的叫牌來解決。於是，他設計了一個約定

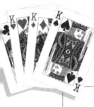

叫：當同伴開叫1NT時，你應叫2♣。這個2♣與手中的梅花張數無關，而是詢問同伴是否有4張高花。如果有請將4張高花叫出來，否則請叫2♦！這就是著名的斯台曼約定叫。當問叫人在同伴回答有4張高花，同時這個高花自己也有4張時，就可以考慮選擇這個花色做將牌了。

在上面的牌例如果採用斯台曼約定叫，就可以達成4♠定約了。叫牌過程如下：

北	東	南	西
1NT[1]	—	2♣[2]	—
2♠[3]	—	4♠[4]	—
—[5]	—		

1——我有16-18點，而且是平均牌型，沒有單缺，也沒有5張高花。

2——那你有4張高花嗎？

3——有！我有4張黑桃。

4——很好，我有足夠的實力支援我們去完成一個成局定約。正好黑桃我們配合很好，選4♠！

5——我當然會贊同我搭檔的決定。

現在你知道斯台曼約定是怎麼使用的了嗎？

同伴開叫1NT，你應叫2♣，表示你是在詢問同伴是否有4張高花長套。如果沒有，請同伴回答2◆；如果有，請同伴直接叫出該高花；如果兩個高花都有4張，則請叫2♥。該約定同樣適合2NT開叫，不過需要在3階使用而已。

這個約定叫由斯台曼撰文發表在1945年6月的《橋牌世界》雜誌，因此，人們一直稱這個約定為「斯台曼約定叫」。

薩繆爾‧斯台曼（Samuel Stayman）是一個傑出的橋牌高手，一個享譽世界的美國橋壇宿將，世界橋聯首批特級大師稱號獲得者，19次全美冠軍，4次范德比爾特杯冠軍，7次斯賓戈杯冠軍，2次瑞新哲杯冠

```
                    ♠ Q 7 3
                    ♥ 5 2
                    ♦ A Q J 10 7
                    ♣ A J 5
    ♠ 2          ┌ 北 ┐    ♠ K J 5
    ♥ 10 9 7              ♥ A K Q J 8 3
    ♦ 8 6 5 4    西   東   ♦ 2
    ♣ 8 7 4 3 2  └ 南 ┘    ♣ Q 10 9
                    ♠ A 10 9 8 6 4
                    ♥ 6 4
                    ♦ K 9 3
                    ♣ K 6
```

軍，1950、1951、1953年3次百慕大杯冠軍，一生贏得6個世界冠軍頭銜，聲名赫赫！這位橋牌名家1993年12月11日在美國病逝，終年84歲。

讓我們回顧這位大師在1961年全美錦標賽上的一次精彩表演，來緬懷他對橋牌發展做出的巨大貢獻吧！

斯台曼坐南，東家首先開叫1♥，他爭叫1♠，西家Pass，在北家跳叫4♠後結束了叫牌。西家首攻♥10。東家用♥J吃住後，回打了一張♦2。你發現問題了嗎？如果此時從明手出將牌，東家將用♠K或者♠J蓋過明手打出的牌張，並贏進你再打出的第二張將牌。然後東從手中出♥3，讓西家用♥9贏得這一墩，並回出方塊，東家用♠5將吃，贏得擊敗你定約的致命的第四墩。怎麼辦？

斯台曼完全洞悉了東家的意圖。只見他並不急於清將，而是出♣K，然後再出梅花到明手的♣A，並從明手打出了♣J！在東家用♣Q蓋住♣J的時候，斯台曼墊出了手中最後一張紅心。這一招叫「移花接木」！東家再從手中出小紅心的時候，斯台曼將吃，讓西家無法吃進出方塊！並從手中出♠10，明手出♠3，讓東家用♠J吃進。

現在剩餘的牌張成為了以下局勢：

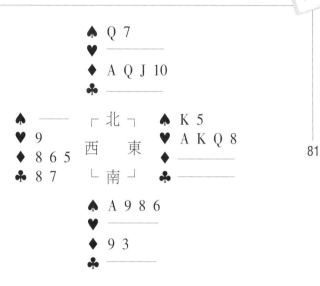

　　這時東家發現，如果他出將牌，斯台曼只需要蓋
過他打出的牌張，然後再清掉東家最後一張將牌，其
餘牌張都已經是大牌了；如果他出紅心，斯台曼就讓
明手♠Q將吃，然後出♠7，當東家出♠5就出♠9，
當東家出♠K就出♠A（這一招叫「飛牌」），然後
再清掉東家最後一張將牌，並贏取剩餘的墩而完成定
約。

　　斯台曼出色地完成了這個定約！

十三、由誰打出第一張牌

學習到現在，你已經對橋牌叫牌的進程、叫牌的方法都有了一些基本概念。叫牌完成後，就要進入一副牌的打牌階段了。

開始打牌之前首先需要確定的第一個問題就是：由誰打出第一張牌？

橋牌規則規定：在一副牌的打牌過程中，由莊家左手的防守人打出第一張牌。

打出第一張牌的防守人被稱為首攻人。首攻人打出第一張牌的行為稱為首攻。

西	北	東	南
	1♥	─	1♠
─	3♥	─	4NT
─	5♣	─	5♥
─	─	=	

這個叫牌進程在東家選擇Pass後結束。最後定約是5♥，定約方是南北方向。由於南北方向最先叫出紅心花色的是北家，所以這副牌的莊家是北家。按照規定，這副牌應該由東家打出第一張牌。

西	北	東	南
			1♥
–	1♠	–	3♥
–	4NT	–	5♥
–	6♥	–	
=			

這個叫牌進程在西家選擇Pass後結束。最後定約是6♥，定約方仍然是南北方向。由於南北方向最先叫出紅心花色的是南家，所以這副牌的莊家是南家。按照規定，這副牌的首攻人就是西家。

在確定首攻人後，面臨的第二個問題是：明手什麼時候攤牌呢？

橋牌規則規定：叫牌進程結束後，首攻人應將首攻牌張牌面向下打出，等待明手攤牌，並在明手攤牌後翻開首攻牌張，打牌開始。

看到這裏，你知道了由誰打出第一張牌和明手什麼時候攤牌這兩個問題的答案。

明手攤牌時應該遵守一些約定成俗的規矩。

❀ 遵照同花色在一起的原則將牌張整理好，按花色分成四列縱向擺放在桌面稍微靠近中央的地方，而不要散亂擺放。

❀ 四列排放時應該紅黑相間，這樣做是為了讓其他三人能夠更加清楚地看到你的牌張。

❀ 每個花色中最大的牌張應該在一列中靠近自己的地方，將大牌直對同伴是不禮貌的表示。

❀ 將牌花色應該擺放在最右邊一列。

下圖所示就是一種方塊是將牌花色時的標準攤牌方式。

同時，一旦成為明手，在這副牌的整個打牌過程

中都不得有任何影響打牌進行的行為，包括提示同伴
或者阻止同伴違規、指出打牌過程中發生的違規行為
（發現違規行為，明手只能在這副牌打牌結束後提
出）等。明手唯一的任務就是遵照莊家的指示，協助
莊家打出自己的牌張。這些禁止在《複式定約橋牌比
賽規則》中都有明確的描述，因此，明手一旦違反，
將遭到規則的處罰。

　　除了上面的約束以外，明手應該將已經打出的牌
張翻過來，並按照規矩擺放好，這是唯一能夠幫助同
伴坐莊而不會受到規則處罰的行為。

　　橋牌打牌過程中，在確認其他人看清楚你打出的
牌張後，必須將這張牌翻過來，牌面向下扣在自己面
前的桌面上。為了方便確定各方最後分別得到多少
墩，有這麼一個大家都會自覺遵守的規矩：自己一方
贏得的墩，翻過來後縱向擺放；而對方贏得的墩則橫
向擺放。這樣，記分時，對每副牌各自的贏墩數量就
會一目了然。

　　明手在打牌過程中一定要盡心做好你的牌墩擺放
工作，這樣可以讓坐莊的同伴有更多的精力去考慮如
何實現完成定約所需的贏墩數。

十四、打牌應遵守的規定

　　當首攻人做出首攻，明手攤牌後，打牌就正式開始了。莊家將開始全力以赴實現定約目標，而防守方將由配合努力擊敗定約，使莊家無法得到定約規定的贏墩數量。

　　在打牌過程中你首先必須遵守關於出牌順序的規定。橋牌比賽方法規定，出牌順序是按照順時針方向輪流出牌。

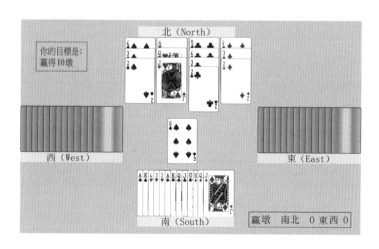

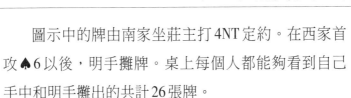

　　圖示中的牌由南家坐莊主打4NT定約。在西家首攻♠6以後，明手攤牌。桌上每個人都能夠看到自己手中和明手攤出的共計26張牌。

　　下面該怎麼辦呢？

　　根據規定，順時針方向輪流出牌，所以應該輪到明手出牌。

　　同時，由於橋牌規定有領出花色牌張時必須跟出，所以莊家只能指揮明手從♠432這三張牌之中選擇一張打出，而且輪到自己出牌時也必須從黑桃花色中選擇一張。

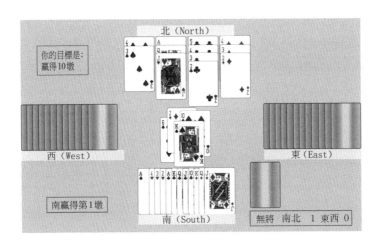

　　你可以根據西家打出的牌決定明手出什麼牌。明手出牌後輪到東家，東家同樣可以根據明手的出牌來

決定自己出哪張牌。最後輪到你出牌，當然你可以由東家打出的牌張決定自己的選擇。

當四家各自打出一張牌後就完成了一墩牌，這四張牌中面值最大牌張的打出者贏得這一墩。顯然，這個第一墩就是由南家贏得了。

在一墩牌打完後，四家都按照規矩將打出的第一墩牌張牌面向下扣在自己面前的桌面上，並準備開始第二墩牌。

第二墩牌由誰首先出牌呢？答案就是贏得第一墩的人成為第二墩的領出者。所以，現在要由南家領出第二墩。

假設南家在第二墩領出◆K，西家用◆A贏得第二墩，明手和東家依次跟出◆2和◆8。這樣西家就成為

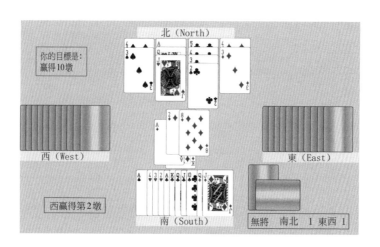

了第三墩的領出人。如此繼續往復，直至打出全部13墩，打牌過程結束。

　　需要特別注意的是，任何人出牌時，每次只能打出一張，即算他擁有一個花色中的全部大牌連接張，比如圖中示例南家的♣AKQJ10，仍然只能一張張出，

而不能像升級撲克遊戲中那樣一次性「甩」出。

　　以上就是橋牌打牌過程中最基本的規則。

　　在任何遊戲中或者競技體育項目中，都有可能發生違反規則的行為。橋牌亦如此！

　　橋牌打牌過程中最常見的違規行為主要有兩種：暴露牌張和藏牌。

　　暴露牌張可能是故意的行為，也有可能是無意。但是，一旦發生暴露牌張，就會給同伴帶去資訊，給對手造成可能的不必要損失。因此暴露牌張在橋牌規則中被稱為「罰張」。

　　例如：沒有輪到你出牌，你不小心，一張牌牌面向上掉在了桌子上，這張牌就成為了「罰張」。橋牌規則中對罰張有各種各樣的處罰措施，可能限制你同伴的出牌自由或者限制你的出牌自由，還可能遭到額外的罰分等。總之，不要發生這樣的違規，否則你會吃虧。

　　藏牌同樣也可能是無意的。因為整理牌不仔細，

或者當時看花眼了。但是，不管什麼原因，當其他人領出一張牌，你手中有可以跟出的該花色牌張，你卻打出了另外一個花色的牌，這個行為就是「藏牌」！橋牌規則中同樣對於藏牌有非常嚴格的判罰標準。但是，對於剛剛打出就發現自己藏牌，並迅速通知裁判告之藏牌行為，所得到的處罰是最輕的！否則，將遭到至少賠償對方一個贏墩的懲罰。這種懲罰很可能讓對方一個根本無法完成的定約最後做成，產生巨大的損失。

　　無論如何，在打牌過程中，當桌面上發生了違規的行為，除明手外，每個人都有義務儘快召請裁判進行處理，否則可能喪失權利或者遭受更加嚴重的處罰。

十五、橋牌比賽是怎麼進行的

　　現代橋牌比賽組織方式種類繁多，對參賽者而言，主要有兩種形式：一種是以4人為參賽單位的團體比賽，還有就是以搭檔兩人為參賽單位的雙人賽。

　　在團體比賽中，每個隊上場隊員為4人，允許有兩個替補隊員。對壘雙方的比賽在兩張牌桌上同時進行。兩張牌桌不在同一個場地，其中一個牌桌所在場地稱為開室，另外一個場地稱為閉室。

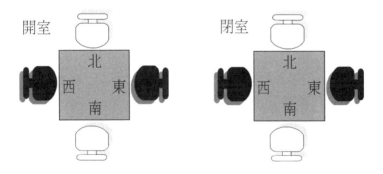

　　從圖中可以清楚地看到，白隊一對搭檔在一個比賽桌坐在南北方向，在另外一個比賽桌就坐在東西方向，而黑隊則正好相反。

　　比賽雙方根據組織者的規定，進行一定副數的比賽。每副牌在一張賽桌打完後，需要原封不動地移動到另外一張賽桌再打一次。如果你們隊的隊友在一張賽桌拿的是南北方向的牌與對方隊員進行對壘，則在牌移動到你這一張賽桌再打的時候，你和你的搭檔將拿東西方向的牌與對方對壘。

　　同樣的一副牌經過兩次對壘後，如果產生了不同的結果，就自然產生了分差。將每副牌的分差累計，就可以計算出一場比賽的勝負了。這就是橋牌團體賽的競賽方式，通常稱為複式賽。

　　橋牌複式賽的競賽形式，徹底消除了一般紙牌遊戲依靠拿牌好壞決定輸贏的弊端，完全依靠全隊叫牌準確、打牌技巧高超才能贏得勝利，也使得橋牌從一種賭博的遊戲昇華成為了一項智力競技比賽項目。

　　隨著橋牌運動的發展，人們將這種團體比賽的複式競賽模式，引入到了以搭檔為單位的雙人賽。最常見的雙人賽複式比賽方式稱為米切爾移位賽。

　　假設有 10 對搭檔參加比賽，則將 10 對搭檔分坐於 5 張賽桌。

　　規定每桌每輪比賽對壘相同數量的牌。在一輪比賽完成後，將牌按照逆時針方向移動到下一桌，同時坐在南北方向的搭檔不動，東西方向牌手按照順時針

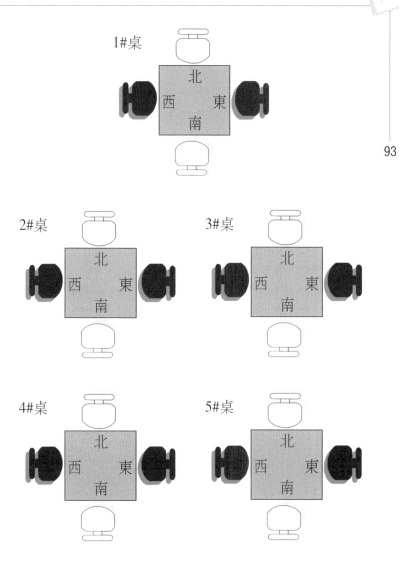

方向移動一桌,開始進行下一輪比賽。

　　經過5輪比賽後,南北方向的搭檔與每對東西方向的搭檔都對壘了一次,同時打完了所有的每個賽桌

上的牌。東西方向搭檔亦如此。

　　在計算分數的時候,按照每副牌同方向搭檔得分高低進行排序,這副牌得分最多的搭檔得到桌數減1的序分,得分最少的搭檔得到0序分。累計所有比賽牌的序分,就可以分別得出南北方向和東西方向搭檔的成績,並決定名次。

　　這個比賽將產生兩個冠軍,東西方向和南北方向各有一個冠軍,因此也稱為雙冠軍賽。這種比賽形式與團體複式賽一樣,你在每副牌獲得的分數,只與你同方向的搭檔在這副牌獲得的分數進行比較,因此也基本排除了持牌好壞的因素,同樣屬於複式比賽。這種形式的比賽如果只需要得出一個冠軍,組織者可以由計算每個搭檔在每副牌的得分率的方式,授予得分率最高的牌手獲得冠軍。

　　也許你很難組織或者參加以上這種比較正規的比賽,不過需要在家裏組織4個人分成兩對搭檔進行對抗,這種對抗也有一種比較流行的計算勝負的方式。

　　在每副牌打完後,計算出獲得的分數,再將這個分數折合成「點」(國際比賽分,IMP),然後累計各自搭檔聯手大牌「高倫點」,將高倫點減去20(應該獲得的平均點),高倫點多的一方需要將打牌獲得的「點」減去多出來的高倫點,得到這副牌的輸贏

「點」。累計多副牌的結果，就能夠得出對抗的輸贏結果。

　　這種比賽方式通常稱為「貼點賽」，是一種家庭或者好友之間比賽經常採用的方式，但在正式比賽中不會採用。

十六、橋牌「夢之隊」

　　現在，人們習慣用「夢之隊」來形容一項競技運動項目中具備超強實力的團隊。橋牌史上就有這麼一支隊伍——義大利藍隊即義大利國家男子橋牌隊。1957—1969年，該隊連續10次蟬聯了第7—16屆「百慕大杯」賽冠軍，1964年、1968年和1972年，該隊連續三次蟬聯第2至第4屆「奧林匹克世界橋牌錦標賽」冠軍，1973—1975年，再次連續3次蟬聯第19—21屆「百慕大杯」賽冠軍。一支隊伍稱雄橋壇20年，奪得16個最重大世界比賽冠軍，這樣的成績讓人覺得只能用「夢之隊」來形容。

　　喬爾吉奧·貝拉多納（Giorgio Belladonna）是這支夢之隊的代表人物，全世界唯一一個獲得16個世界冠軍頭銜的橋牌選手。自1983年退役不再參加國際比賽，但是一直到1992年，世界橋聯大師分（牌手等級分，和網球等項目的等級分一樣）排名依然穩居第一。他是橋牌愛好者心目中的神，所取得的成就是後人很難達到的了。

　　下面這副牌得自 1975 年第 21 屆「百慕大杯」決賽，對陣雙方是義大利隊和美國隊。

　　貝拉多納坐南，開叫阻擊性的 2♥，同伴加叫 4♥ 到局後結束了叫牌進程。

```
                    ♠ 9 4 2
                    ♥ K Q
                    ♦ A K 8 3
                    ♣ A 9 8 6
  ♠ Q 10          ┌ 北 ┐      ♠ K J 8 7 5 3
  ♥ J 10 7 4 3    西   東      ♥
  ♦ 9 5                        ♦ Q 10 7 2
  ♣ K Q 3 2       └ 南 ┘      ♣ J 7 4
                    ♠ A 6
                    ♥ A 9 8 6 5 2
                    ♦ J 6 4
                    ♣ 10 5
```

　　如果剩餘的 5 張將牌在防守方 3–2 分佈，莊家就將得到 6 墩紅心、1 墩黑桃、2 墩方塊和 1 墩梅花，共計 10 墩而完成定約。貝拉多納用 ♣A 吃住西家首攻的 ♣K 後，明手用 ♥K 清將，結果發現了將牌呈現 5–0 分佈狀態。這就意味著除了副牌花色（將牌花色以外的花色統稱副牌花色）要輸 3 墩以外，還有兩個將牌輸墩，而定約目標只允許輸 3 墩。你不往下看結果，能幫助貝拉多納想出解決辦法嗎？

　　貝拉多納很快找到了應對的辦法。他從明手出♣6，東家正確地出♣J，並在贏墩後回出黑桃。貝拉多納用♠A吃住，再出將牌到明手的♥Q，並從明手出♣9，手中墊掉♠6。西家♣Q吃住後再打黑桃的時候，貝拉多納因為已經沒有黑桃而將吃。然後他出♦4到明手的♦K，用明手已經是大牌的♣8墊去手中的♦8。然後兌現明手的♦A，達成了以下殘局形勢：

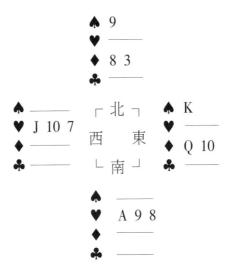

　　至此，防守方用♣J和♣Q得到了2墩，而莊家已經得到了8墩。這時，貝拉多納從明手出任意一張牌，用手中的♥8將吃。西家如果用♥J或者♥10蓋將吃，由於第12墩將由西家領出，剩下的J7兩張將牌將被迫鑽入貝拉多納的A9間張之中，讓莊家得到10墩

完成定約。如果不蓋將吃，則♥8就成為了莊家的第九墩，♥A就是第十墩。

神奇嗎？貝拉多納就這樣讓5個輸墩魔術般地變成了3個，不可思議地完成了這個定約。這就是橋牌「夢之隊」義大利藍隊的領軍人物——貝拉多納！

99

十七、「橋牌女皇」楊小燕

　　楊小燕，美籍華裔女牌手，中國橋牌協會顧問，人稱「橋牌女皇」。

　　1930年出生於北京的楊小燕，自和臺灣船業鉅子魏重慶結婚以後，對橋牌產生了濃厚的興趣。魏重慶是一位頗有造詣的橋牌理論家，由他發明的「精確叫牌體系」使中華臺北隊在國際賽場異軍突起，於1969年和1970年連續兩屆獲得「百慕大杯」賽亞軍，並使得「精確體系」風靡全球，為眾多橋牌愛好者採用。僅僅中國就有數以百萬計的牌手在使用這個體系。

　　丈夫的成功激發了楊小燕學習橋牌的決心。她在1972年辭去了工作，決定系統學習橋牌理論和打牌技巧，堅持每年三次前往義大利向貝拉多納和葛羅索等橋牌巨星請教牌藝。當時很多朋友認為她作為三個孩子的母親和40多歲的年齡，根本不可能在橋牌上取得什麼成就。但楊小燕卻不以為然，堅持不懈，終於獲得成功。

　　1978年世界橋牌錦標賽女子雙人冠軍，1984年奧

林匹克橋牌錦標賽女子團體冠軍，1987年「威尼斯杯」賽冠軍，世界橋牌特級大師，1987年世界橋聯「年度橋牌名人」，美國橋牌協會「榮譽會員」等，眾多的榮譽和成績見證了楊小燕在橋牌方面取得的巨大成就，也是迄今為止全球華人中唯一獲得世界橋聯特級大師稱號的牌手。

101

自1985年起擔任中國橋牌協會顧問以來，楊小燕多次來中國指導國家隊的訓練，並與鄧小平和萬里等國家領導人切磋牌技。1984年4月的《紐約時報》曾這樣報導楊小燕：雷根總統多次邀請橋牌專家凱瑟林·魏（楊小燕英文名）到白宮作情況介紹，為即將對中國的訪問作準備。因為凱瑟林·魏近來多次前往中國，有著比其他美國公民更多的與中國領導人接觸的機會。由此可見，楊小燕為中美文化交流作出了巨大貢獻。

下面向大家介紹的是1984年楊小燕與萬里委員長搭檔完成的一副牌，憑藉這副牌，她與萬里委員長共同獲得了當年度世界橋聯最佳牌手獎——索羅門獎。

在這副牌的比賽中，萬里委員長坐南家，楊小燕坐北家，使用的叫牌體系就是「精確體系」。

叫牌進程如下：

南	西	北	東
1♣	×	1♦	2♠
3♣	4♠	5♣	–
–	×	–	–
× ×	–	–	=

　　在精確體系中，開叫1♣表示擁有一手強牌，保證16點以上，與梅花張數無關。

　　西家的加倍表示在高花有長度和實力。北家應叫1♦表示7點以下的弱牌。東家跳叫2♠是阻擊性叫牌，希望干擾對方的叫牌進程。南家再叫3♣表示自己除了有16點以上的實力外，還有一個不錯的梅花長套。西家叫4♠參與競爭。北家決定叫5♣，讓自己成為定約方而不是防守方。

　　其他人Pass後，西家認為南家無法完成這個定約，決定加倍。在輪到萬里叫牌時他選擇了再加倍。

　　西家首攻♠8，明手攤牌，四家的牌張分配如下：

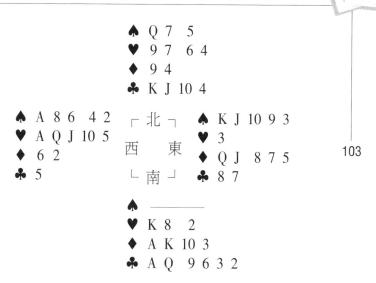

♠ Q 7 5
♥ 9 7 6 4
♦ 9 4
♣ K J 10 4

♠ A 8 6 4 2
♥ A Q J 10 5
♦ 6 2
♣ 5

北
西　　東
南

♠ K J 10 9 3
♥ 3
♦ Q J 8 7 5
♣ 8 7

♠ ——
♥ K 8 2
♦ A K 10 3
♣ A Q 9 6 3 2

　　從楊小燕選擇5♣而不是在明知己方實力強於對手的情況下去加倍，可以看到她良好的判斷能力。因為對方4♠定約如果坐莊正確是無法擊敗的。

　　萬里委員長面對再加倍的5♣定約，沉著應對。首先他判斷西家應該是兩個5張以上的高花套，否則不會直接叫4♠成局。因此，如果♦QJ都在東家，就能夠完成定約了。按照這個計畫，萬里在將吃黑桃首攻後，清將到明手，由明手出♦9飛牌，東家♦J蓋住，萬里♦K吃住後，再將牌到明手，繼續出方塊。當東家跟出小牌時，萬里用♦10飛牌成功！然後他兌現♦A，墊去明手的黑桃，再出♦3讓明手將吃。然後明手打出最後一張黑桃，莊家將吃。最後5張牌形成

了下面的殘局。

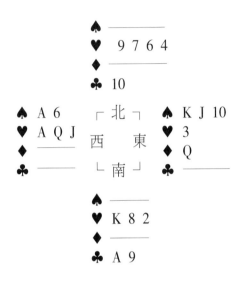

　　至此，萬里贏得了已經打出的全部8墩，還有肯定的兩墩將牌，只要在手中的兩墩將牌之外再取得一墩，就能完成這個再加倍的定約。但是，由於紅心大牌都在西家，看來還有可能要失去3墩。

　　萬里委員長從手中送出了一張小紅心！當西家吃進後，發現已經被投入了。他不能出黑桃，否則明手將吃，莊家墊紅心，這就是第十一墩。也無法出紅心，因為如果出♥Q，萬里將用♥K吃住而得到第十一墩；如果出♥A，則莊家♥K將成為大牌而得到第十一墩。最後，西家只好承認定約做成。萬里委員長瀟灑地完成了這個被再加倍的5♣定約。

　　你不要以為如果東家有紅心J就無法完成定約，這副牌只要是按照這樣的牌張分佈，東家的紅心3變換成紅心J，莊家的打法仍然可以確保完成定約。你試著拆解一下這個變化吧！

十八、國人揚威世錦賽

2006年之夏，義大利維羅納，一對中國選手在這個寧靜小城舉辦的四年一度的世界橋牌錦標賽中，勇奪公開雙人賽冠軍，從此實現中國橋牌世界級比賽金牌零的突破。他們就是福中和趙傑。

福中，1984年開始在北京東華橋牌學校學習橋牌。1987年師從著名牌手潘開健和張偉力二位老師，1993年代表國家青年隊參加世界青年錦標賽，獲得第六名。1994年初進入國家隊並於當年年底獲得世界大師稱號。在長達10多年的國家隊生涯中，多次代表中國隊征戰世界賽場，先後獲得過多次太亞橋牌錦標賽冠軍和世界比賽前8名的好成績。2004年與中國著名女牌手孫茗搭檔獲得世錦賽跨國混合隊式賽第三名；2006年與趙傑搭檔加盟Chang隊參加范德比爾特杯賽獲得冠軍，同年獲得世錦賽公開雙人賽冠軍。世界橋牌終身大師，大師分排名第14位。現效力於北京科比亞橋牌俱樂部。

趙傑，1991年畢業於天津大學，後一直工作在美

麗的地中海濱國家賽普勒斯。1995年在朋友幫助下前
往荷蘭發展，1997年進入荷蘭 de Lombard 橋牌俱樂
部。1997年獲歐洲公開雙人賽第十；1999年荷蘭超級
聯賽冠軍，並於當年位居荷蘭國內牌手排行榜第一，
獲荷蘭最佳牌手稱號；2003年加入中國國家隊，多次
獲得太亞橋牌錦標賽冠軍和百慕大杯前8名；2006年
美國范德比爾特杯賽冠軍，2006年世界橋牌錦標賽公
開雙人賽冠軍。現效力於北京科比亞橋牌俱樂部。

　　這是趙傑在1999年參加荷蘭國內雙人賽中的一次
精彩表演，當時趙傑坐南家。

```
                      ♠ Q J  8 5
                      ♥ A Q 10 3
                      ♦ 4
                      ♣ A 9  4 2

        ♠  9 2        ┌ 北 ┐      ♠ 6
        ♥  J 8 6 2              ♥ K 9 7 5
        ♦  10 9 6 3   西    東   ♦ A Q J 8 2
        ♣  10 8 6     └ 南 ┘      ♣ Q J 7

                      ♠ A K 10 7 4 3
                      ♥ 4
                      ♦ K 7 5
                      ♣ K 5 3
```

　　比賽進行到第14副牌，叫牌進程如下：

南	西	北	東
			1♦
1♠	－	4♦	×
4♥	－	5♣	－
6♠	－	－	＝

　　北家的4♦叫品是告知趙傑：我方塊單缺，黑桃有很好的配合，有滿貫興趣。趙傑叫4♥表示：如果你要叫滿貫我不反對！在同伴進一步叫出5♣後，趙傑勇敢地將定約推進到了6♠小滿貫定約。

　　東家加倍4♦本意是想顯示好的方塊長套建議犧牲，但這使西家做出了錯誤的首攻（首攻紅心或梅花都將導致定約無法完成），儘管沒有加倍西家也可能是選擇首攻方塊。

　　雖然得到了這個有利的首攻，定約前景看來仍然不妙。東家的開叫表明他肯定握有♥K，因此做成定約的最好機會是希望東家同時持有4張梅花，最後形成莊家手中剩下一張梅花和一張紅心、明手保留♥AQ的局勢，東家將遭受緊逼而使莊家完成定約（讀者可自行拆解這個局勢）。

　　然而，西家♦10首攻到東的♦A，回♣Q，趙傑用

手上♣K停住時，他敏銳地觀察到了西家跟出的♣6！他知道東家持有4張梅花的希望已經破滅，因為西家跟出的♣6是通知他的同伴——我的梅花是奇數張！

趙傑並沒有氣餒，而是很快發現了另外一個機會——西家持有♥J，如果這樣，就算梅花是3–3分佈在防守人手中，也依然無法阻擋他達成滿貫的步伐。

在明手將吃一個方塊並清將後，趙傑在最後5張牌時打成了以下局勢：

```
                    ♠ —
                    ♥ A Q 10
                    ♦ —
                    ♣ A 9

  ♠ —          ┌ 北 ┐        ♠ —
  ♥ J 8 6    西    東      ♥ K 9 7
  ♦ —          └ 南 ┘        ♦ —
  ♣ 10 8                     ♣ J 7

                    ♠ 4 3
                    ♥ 4
                    ♦ —
                    ♣ 5 3
```

這時，趙傑打出了讓對手致命的倒數第二張將牌，明手墊去♣9。

顯然，此時西家不能墊紅心，否則，趙傑將馬上出紅心到明手的♥A並再出♥Q！東家如果用♥K蓋

住，莊家在將吃的同時鏟下西家的♥J，最後明手的♥10和♣A將成為趙傑的第11和第12墩。所以西只好墊梅花。

現在輪到東家為難了，因為東家也不能墊紅心，否則，莊家將出紅心到明手的♥A再出♥10，將吃東家唯一剩下的♥K後，明手的♥Q和♣A同樣會讓趙傑將滿貫定約帶回家。所以，東只好也墊去了梅花！

至此，東西兩個防守人手中都只有一張梅花了，趙傑出梅花到明手的♣A後，對方都已經沒有梅花了。他繼續出♥A，並將吃紅心回到手中，♣5成了他的第十二墩牌。

嚴謹的邏輯分析、精密的算度、敏銳的洞察力和對殘局的把握能力，趙傑高超的橋牌技巧在這副牌的爭鬥中得到了極為充分的體現，同時，也因為在這副牌中精彩表現贏得了當年度荷蘭全國最佳做莊獎。

看完趙傑的表演，讓我們再來欣賞福中在2006年全國體育大會上的表演吧！

在公開團體8進4的比賽中，福中代表的北京隊與上海隊相遇了，桌上北家是福中，搭檔就是趙傑，而坐在東西方向與之對壘的是他們同在國家隊的隊友莊則軍和施豪軍。比賽進行到第15副，各自拿到了上面一手牌。

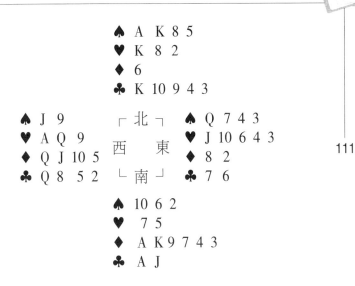

叫牌過程如下：

南	西	北	東
1♦	－	2♣	－
2♦	－	2♠	×
3♦	－	3NT	－
－	=		

　　在一個平靜的叫牌過程後，迎來了一副陷阱重重
的3NT定約。東家當然首攻自己的長套♥4，西家施
豪軍出♥Q而不是♥A！大家可以看到，如果此時福
中用●K吃住，以後西家進手後將出♥A和♥9，就可

以使東家進手兌現全部紅心贏墩而擊敗定約。

　　這是防守方的第一計——明修棧道，暗渡陳倉。福中當然很快識破了這其中的詭秘，平靜地跟出了♥2！這張跟牌徹底讓防守方由紅心贏墩擊敗定約的美夢破滅了。

　　防守人也不是吃素的，一計不成，再來一計，打出♦Q。這叫美人計！如果福中不能識破此計，接受投懷送抱而樹立方塊長套，將因為該長套分配不平均和♣Q在西家而失敗。

　　福中當然不會中計，大英雄是能過美人關的。福中從防守方選擇的線路中完全識破了對方的良苦用心：首先，紅心花色一定處於堵塞狀況，否則防守方沒有理由不繼續樹立紅心長套；其次，♣Q一定在西家，同時防守人的方塊和梅花都一定是4-2分佈，否則防守方沒有理由去幫助莊家樹立長套。只見將全局了然於胸的福中在用♦K吃住後，反其道而行之，竟然從明手打出紅心！可別小看這張牌，沒有大智大勇很難做出這樣的決策，因為紅心是莊家最薄弱的花色，但是也是這副牌的關鍵！只有出紅心，徹底切斷對方的通路，才有可能最後達成定約。

　　西家當然用♥A吃住，並使出了組合連環計中的最後一計——過河拆橋！出♠9，利用定約方梅花堵

塞的狀態，打擊莊家的聯通。然而福中在♠A停住
後，連續兌現黑桃和紅心的大牌，再出♣A到明手
後，又兌現♦A，並從明手打出♣J時形成了以下局
勢：

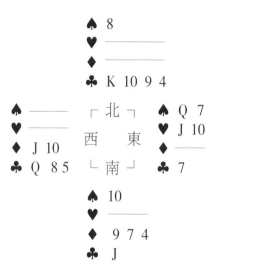

西家現在顯然不能蓋住♣J，那樣莊家將得到10
墩。但是在♣J時跟小同樣無濟於事，福中出方塊給
西家後，最後還將得到2墩梅花而完成定約。精彩！
典型的置之死地而後生。

在這副牌中，我們看到了福中優異的心理素質和
分析能力，以及超強的膽魄，當然細緻的讀牌、良好
的殘局預見力同樣令人叫絕。福中該副牌的表現使他
獲得了2007年度中國橋牌「神華獎」最佳做莊獎項。

十九、崛起中的中國女隊

中國國家女子橋牌隊成立至今，在眾多國家領導人的關懷和社會各界的支持下，多次獲得世界橋牌比賽的獎牌，並逐步成為世界橋壇的一支中堅力量。

在 2008 年首屆世界智力運動會的女子團體比賽中，中國國家女隊更是風頭甚勁。小組循環賽順利出線後，淘汰賽首輪輕鬆戰勝波蘭隊，隨後對陣循環賽排名第一位的德國隊。前面 5 節，兩隊比分交替上升；關鍵的第六節，中國隊穩定發揮，而德國隊則連續出現滿貫失誤，導致大比分失利。中國隊如願挺進四強，基本完成預定目標。

半決賽對手是中國女隊在大賽淘汰賽中從未勝過的美國女隊。果然，上來第一節，可能雙方都受到以往戰績的心理影響，中國隊失誤連連，很快以 3：48 大比分落後。但是長期以來形成的良好比賽作風，使女隊隊員們沒有任何埋怨，而是及時總結，相互鼓勵。第 2、3 節奮起直追，尤其是在第三節的第 12 副和第 15 副連續兩個滿貫，中國隊攻防有序，扳回近

30IMP，終於以86：80略微領先結束第一天的比賽。第二天，捲土重來的美國隊盡遣主力出陣，果然來勢洶洶，在第4、5節連取兩節，比分以147：123反先進入最後一節的爭奪。

在中美大戰的歷史上，中國女隊從來沒有在最後一節戰勝過美國隊，能否利用主場優勢改變命運就在此一搏了。

最後一節中，中國女隊在座位排序上忽然改變了隊員原有的位置，使得美國隊不得不面對平時沒有習慣的對手，也許是這樣的改變導致了美國隊員的心理波動，也給中國隊帶來了好運。隊員們充分發揚拼搏精神，機會面前從不放棄，憑藉驚人的勇氣和毅力，最終161：154淘汰宿敵美國進入了決賽。

也許是淘汰美國的比賽過於艱苦，讓隊員們精力消耗太大；也許是隊員們太想得到這個盼望多年的世界冠軍而心理產生了波動。

決賽的對手是在世界大賽中從來沒有戰勝過自己的英格蘭隊。雖然中國隊也做好了艱苦作戰的準備，然而，一上來英格蘭隊就完全放下包袱，敢打敢拼，一路領先。第一天比賽過後，中國隊以58：141大比分落後，奪冠的希望越來越渺茫。歷史上如此大比分落後而能完成逆轉的比賽幾乎是絕無僅有。

　　然而，中國女隊在第二天展開的絕地反擊令人瞠目結舌，其頑強的戰鬥作風贏得了全世界橋牌愛好者的尊重。由於大比分領先的英格蘭隊過於保守，中國隊充分利用對方心理，頑強拼搏，一直戰鬥到最後一副牌，整整追回了82IMP，最後以1IMP這個橋牌比賽中可能的最小差距惜敗而屈居亞軍。

　　雖敗猶榮！中國女隊的拼搏精神給我們帶來了中國橋牌的希望，也為世界橋牌的發展作出了重大的貢獻。相信在不久的將來，中國女隊一定能夠屹立在世界橋壇之巔。

　　下面讓我們來欣賞一副中國女隊在2003年威尼斯杯世界橋牌錦標賽中的精彩牌局吧。決賽，對手是美

```
                    ♠ A K Q 3
                    ♥ Q
                    ♦ A Q 6 2
                    ♣ J 5 4 3

  ♠ 10 8 7 2     ┌ 北 ┐      ♠ 9 6 5
  ♥ 10 5 3                    ♥ A J 9
  ♦  9 8 5 3    西     東     ♦ K J
  ♣ K Q         └ 南 ┘       ♣ 10 8 7 6 2

                    ♠ J 4
                    ♥ K 8 7 6 4 2
                    ♦ 10 7 4
                    ♣ A 9
```

國隊。中國隊在開室坐東西方向。

開室叫牌進程如下：

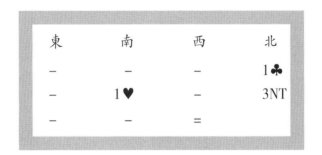

東	南	西	北
–	–	–	1♣
–	1♥	–	3NT
–	–	=	

中國隊坐開室的東家是王文霏，世界橋聯終身大師，多次太亞冠軍和世界前三名獲得者。年少時曾經學習圍棋，後來一個偶然的機會讓她知道了橋牌，從此一發不可收地迷上了這項運動，並迅速取得不俗戰績，在獲得多次全國冠軍後順理成章地進入了國家隊。

王文霏是一個喜歡鑽研的牌手，在比賽中心理穩定，牌感好，敢打敢拼。和她搭檔的是王宏利，陝西籍牌手，世界橋聯終身大師，多次太亞冠軍和世界前三名獲得者，基本功扎實，再加上沉著樸實的比賽風格，使她與各種搭檔配合都能夠取得很好的比賽效果，是國家隊一個不可多得的全能選手。

北家的叫牌屬於典型的美國風格，簡單而直接。對於細膩型的牌手這手牌多半會選擇再叫 2♦ 或者

2NT，3NT再叫顯得有點自我。但是這個叫牌進程明顯對王文霏的首攻產生了影響，原本正常的梅花首攻可以直接將對方的贏墩限制在8墩而無法完成定約，由於擔心莊家有強力的梅花長套，王文霏選擇了♥A的首攻。

攤開四家的牌來看，♥A的首攻無疑對防守方是致命的，因為紅心的分佈如此有利於莊家，再加上明手的♣A和♠J兩個進張可以讓莊家輕鬆完成定約。然而莊家無法看到防守方的牌，所以她只能是從概率的角度認為紅心4-2分佈的機會要高於3-3分佈。在看到莊家跟出♥Q以後，王文霏也清楚莊家的心思。

不管怎樣，該攻擊梅花了，於是打出了♣8。莊家當然會忍讓一次，王宏利心領神會，在♣K吃進後繼續打出了♣Q，明手♣A吃進。

由於♣J是大牌，莊家現在已經有4墩黑桃、1墩紅心、1墩方塊和2墩梅花共計8墩在手，有兩種方式可以讓莊家獲得第九墩。

一種方式就是樹立紅心長套，如果防守方在紅心花色3-3分佈，將迅速獲得10墩，超額完成任務，然而這樣的機會只有33%。一旦紅心不是3-3分佈，而♦K的位置不利時，定約將肯定失敗。

還有一種方式是進行方塊花色飛牌，如果飛牌不

中，還有一些其他的附加機會，成功的機會超過
60%。

美國隊的莊家在迅速計算後，決定採取第二種方
式，飛方塊！

王文霏在♦K吃進後繼續攻擊梅花，王宏利和明
手都墊去一張紅心。莊家吃進後，用♠J進入明手，
兌現♥K以後再出黑桃回手，形成了以下局勢：

```
                    ♠ A K
                    ♥ ——
                    ♦ A 6
                    ♣ 5
    ♠ 10 8      ┌ 北 ┐      ♠ 9
    ♥ ——                    ♥ J
    ♦ 9 8 5     西    東     ♦ J
    ♣ ——        └ 南 ┘      ♣ 7 6
                    ♠ ——
                    ♥ 8 7 6
                    ♦ 10 7
                    ♣ ——
```

在莊家繼續兌現♠AK的時候，王文霏巧妙地墊去
了一張♣6，導致莊家認為她最後的三張牌應該是♦J
和一張小方塊，以及還有一張明顯的梅花。於是決定
選擇出♣5，能夠投入東家，最終由東家引出方塊，
可以贏得兩墩方塊而完成定約。可惜事與願違，王文

靠在♣7得墩後，亮出了♥J！最終獲得2墩紅心、1
墩方塊和2墩梅花擊敗定約。

　　處變不驚、超強的心理素質和靈活的戰術選擇，
是開室的中國選手在不利首攻下最終擊敗定約的關
鍵。再來看看閉室的叫牌進程：

東	南	西	北
－	2♦	－	2NT
－	3♥	－	4♥
－	－	=	

　　閉室坐南家的中國選手選擇了主動出擊的方式搶
先開叫了2♦。這是一個約定性叫牌，表示手中有一
個6張以上的高花長套（紅心或者黑桃），實力在6～
10大牌點之間。北家叫2NT詢問南家的具體情況，南
家叫3♥表示是紅心套，點力為8～10點。北家仔細斟
酌後，決定選擇4♥進局。

　　♣K首攻是西家的必然選擇。莊家在♣A贏得首
攻後，連續3輪黑桃，墊去手中的梅花輸墩，然後清
將牌。由於東家♥A吃進後無法攻擊方塊，所以只好
回攻梅花給莊家將吃。莊家♥K清將再出將牌，當防

守雙方都跟出紅心後，聲稱獲得11墩，超額一墩完成定約。

閉室南家中國選手採取的搶先開叫戰術，在得到北家默契的配合後大獲成功，使得中國隊在這副牌的較量中贏得了13IMP。

二十、橋牌是一種邏輯推理遊戲

　　橋牌比賽中，運動員可以透過使用各種技巧和技巧組合，爭取獲得最佳結果。這些技巧有叫牌的技巧——比如約定叫等，也有打牌的技巧——比如飛牌等。但是，不管使用什麼技巧，橋牌本質上是一個邏輯推理遊戲。

　　運動員在比賽過程中必須敏銳地收集叫牌和打牌過程中出現的各種牌情資訊，經由細緻的整理，分析各種資訊之間的邏輯關係，得到牌張分佈的真相。然後針對這種牌張分佈狀況，找到正確的叫牌方法和打牌路線，達到獲取勝利的目的。所以，良好的邏輯分析能力，是打好橋牌的基礎。

　　在前面的講述中，我們看到了很多大師們的精彩表演，這些表演的背後都是大師們超強邏輯推理能力的表現。如果說敏銳的資訊收集能力需要與生俱來的天賦，那麼，嚴謹的邏輯分析推理是對橋牌運動員的基礎素質要求，嫻熟地運用各種技巧是獲得成功的手段。

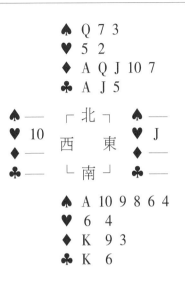

　　還記得斯台曼在全美錦標賽中精彩的 4♠ 表演嗎？讓我們再次回到這副牌，看看斯台曼當時的邏輯推理吧。為了更加符合當時的實際情況，你將和斯台曼一樣，只能看到自己手中和明手攤放在桌面的共計26張牌。

　　在東開叫 1♥ 後，斯台曼和搭檔成功地爭取到了 4♥ 定約。西家首攻 ♥10，東家用 ♥J 吃進，斯台曼收集到了什麼資訊呢？

　　首先，東家開叫 1♥，表示了至少有12點，而且至少5張紅心。因為全副牌40點，你和明手有24點，所以從這個資訊可以反向推理出西家最多4點，也可能沒有。

橋 牌 知 識

其次，從東家出♥J的選擇，你知道所有紅心大牌都在東家手中。為什麼？設身處地在東家的位置想，如果你的紅心結構是AQJ、AKJ的時候會出J還是A，答案當然是A。之所以東家出J，是因為他知道J已經足夠大了，因此，可以推出所有紅心大牌都在東家手中。

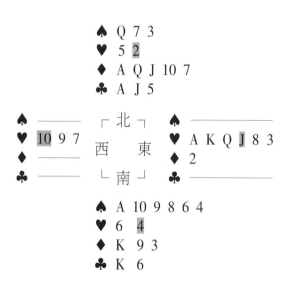

到此為止，斯台曼收集了這些資訊，並做出了這些推理，紅心花色的分佈狀況就可以還原了（鋪網底的表示已經打出的牌張）。但是出牌權還在東家手中，他無法採取任何行動。就在這個時候，東家打出了♦2！

　　為什麼東家要出♦2呢？斯台曼再次站在了東家的角度進行推理。如果東家有2張或者3張方塊會這樣朝明手出嗎？他就不擔心莊家是單張方塊，把紅心墊走了？他原本可以很自然地繼續出紅心大牌，爭取先兌現贏墩，他不這麼做就說明他看到了得到更多贏墩的防守路線——將吃。因此東家的方塊一定是單張，他希望讓同伴的♥9得墩的時候，回出方塊讓他將吃！這是斯台曼做出的第一層邏輯推理。現在方塊花色分佈也可以還原了！

```
                    ♠ Q 7 3
                    ♥ 5 2
                    ♦ A Q J 10 7
                    ♣ A J 5
    ♠ —          ┌ 北 ┐      ♠ —
    ♥ 10 9 7      西    東    ♥ A K Q J 8 3
    ♦ 8 6 5 4     └ 南 ┘      ♦ 2
    ♣ —                       ♣ —
                    ♠ A 10 9 8 6 4
                    ♥ 6 4
                    ♦ K 9 3
                    ♣ K 6
```

　　為什麼東家認為他能夠得到將吃呢？斯台曼繼續著他的分析。明手攤牌以後有強大的實力，如果東家

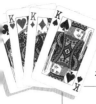

要獲得將吃，他就必須保證莊家無法清除他手中的將牌，否則他這種防守路線就是在幫助莊家獲取更多的贏墩。基於此，斯台曼得出分析結論：東家的將牌一定是KJ×，這樣東家才能在確保莊家無法清除將牌的基礎上，有機會獲得方塊將吃贏墩。根據這個推理，將牌花色的分佈狀態也可以還原了。3門花色的分佈確定後，梅花的分佈也將得到還原。

```
              ♠ Q 7 3
              ♥ 5 2
              ♦ A Q J 10 7
              ♣ A J 5

  ♠ 2          ┌ 北 ┐      ♠ K J 5
  ♥ 10 9 7                 ♥ A K Q J 8 3
  ♦ 8 6 5 4   西      東    ♦ 2
  ♣ ?????      └ 南 ┘      ♣ ???

              ♠ A 10 9 8 6 4
              ♥ 6 4
              ♦ K 9 3
              ♣ K 6
```

　　四門花色分佈還原後，斯台曼看到了定約存在的問題。如果現在清將，並在吃住東家♠K或者J以後繼續清將，東家將會吃住將牌，出小紅心讓西家吃進。然後西家出方塊，讓東家將吃，最後東西方向得到2

墩紅心、1墩將牌和1墩方塊將吃而擊敗定約。解決問題的關鍵是不能讓西家進手！也就是說要先墊掉紅心，破壞東西方向之間的聯通！

墊去紅心只能依靠梅花套，方法有兩個：希望西家有♣Q，由梅花飛牌成功墊去紅心！還有一個方法就是在東家有♣Q的時候，直接兌現♣K和♣A，然後出♣J強迫東家得進，莊家同時墊去♥6。這兩種方式都可以確保西家無法進手出方塊。現在擺在斯台曼面前的問題就是誰有♣Q。

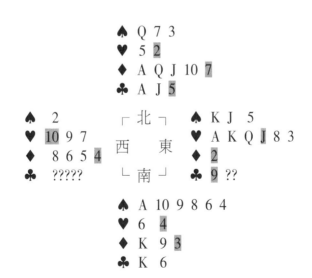

```
              ♠ Q 7 3
              ♥ 5 2
              ♦ A Q J 10 7
              ♣ A J 5
  ♠ 2          ┌ 北 ┐    ♠ K J 5
  ♥ 10 9 7    西    東   ♥ A K Q J 8 3
  ♦ 8 6 5 4    └ 南 ┘    ♦ 2
  ♣ ?????                ♣ 9 ??
              ♠ A 10 9 8 6 4
              ♥ 6 4
              ♦ K 9 3
              ♣ K 6
```

不管這些，明手吃進方塊，再出梅花看看牌再說吧！

當明手出♣5的時候，東家跟出了♣9！就是這張9引起了斯台曼的注意。通常有3張牌可供選擇的時候，你是東家會在這個時候選擇出哪張？你的回答一定是：最小的那張。

所以，斯台曼推論：東家最小的梅花是9，那麼上面兩張一定是Q和10了。現在四家的牌和牌張分佈你都已經完全清楚了！

```
                    ♠ Q 7 3
                    ♥ 5 2
                    ♦ A Q J 10 7
                    ♣ A J 5

♠  2              ┌ 北 ┐        ♠ K J 5
♥ 10 9 7                        ♥ A K Q J 8 3
♦  8 6 5 4        西     東      ♦ 2
♣  8 7 4 3 2      └ 南 ┘        ♣ Q 10 9

                    ♠ A 10 9 8 6 4
                    ♥ 6 4
                    ♦ K 9 3
                    ♣ K 6
```

剩下的問題就是找到完成定約的技巧和技巧組合了（可以回頭看看「斯台曼約定叫」）。

這就是橋牌，這就是橋牌中最多的工作，這也是橋牌的最大樂趣之一。當你看到一手牌由你的邏輯推

理，最後全部像明攤在桌上一樣地展示出來，還找到最合適的技巧去完成了定約，也許你的對手就會一直在心裏犯嘀咕：這人該不是透視眼吧？如果你經常能夠看到對手這樣的眼神和表情，那就說明你的橋牌水準已經達到一定境界了。

129

永遠記住：橋牌是邏輯遊戲！邏輯分析推理是橋牌運動員所需的基本素質。

二十一、橋牌運動全面提升
個人能力

參與橋牌運動能夠使個人能力獲得全面提升。

橋牌比賽是智力競技，有「大腦健美操」的美稱。因此，是一項很好的鍛鍊大腦思維能力的運動。據有關醫學統計，從事橋牌等智力運動項目的運動員，發生老年癡呆症的機率非常低。橋牌的比賽形式，使參賽者在場上既是朋友，還是對手，因此，除了需要具備良好的個人技術水準外，更需要搭檔之間齊心協力、充分交流、共同對抗，這是橋牌區別於大多數其他智力競技項目的地方。這種比賽形式要求參賽者更具寬容心，更具協作能力，是培養參賽者團隊協作精神的好方法。

在學習橋牌的同時可以學習到更多的科學知識。打好橋牌就需要進行很多邏輯推理和分析，這就會使你掌握很多邏輯學知識；打好橋牌需要在分析牌情的同時計算各種打牌線路的成功機率，這就會使你掌握很多概率與統計學知識；打好橋牌需要在不可能的時

候去根據對方的心理狀態設計各種可能的叫牌和打牌方式，這就會使你掌握很多心理學知識。要想成為一名高級牌手，必須掌握多種自然科學知識，並能夠合理運用，才會使你立足於不敗之地。

橋牌與網球和高爾夫運動一起被稱為「上層運動」或者「紳士運動」。打橋牌講究文明的語言和文明的行為方式，例如，明手攤牌時通常都會給予莊家一句「Lucky（好運）」祝福，莊家也通常會回答「Thanks Partner（謝謝）」；搭檔之間約定的相關事項需要專門填入一張「約定卡」，以便告知對方沒有密約，雙方資訊平等。這些行為方式和語言會讓參賽者更加文質彬彬，溫文爾雅。

由於橋牌運動具備廣泛的內涵，參與者多具有較高的受教育程度，透過與這些人的交往，無疑將豐富你的社會知識，使你的社會能力獲得增強。

下面我們來欣賞一副橋牌比賽中心理分析的精彩戰例吧！

這是發生在1964年的奧林匹克橋牌錦標賽中的實戰牌例，對陣雙方是義大利和西班牙。坐在西家的就是藍隊中大名鼎鼎的葛羅索。

經過了一個比較複雜的叫牌過程，西班牙隊叫到了6♠定約。叫牌進程中北家叫4♣是詢問南家在梅花

中的大牌情況，南家回答4♠是表示有♣A。北家4NT
是我們前面介紹的「布萊克伍德約定叫」，在南家回
答有兩個A以後，北家決定衝擊6♠小滿貫定約。

　　叫牌進程如下：

南	西	北	東
1♠	–	2♥	–
2♠	–	4♣	–
4♠	–	4NT	
5♠	–	6♠	–
–	=		

　　葛羅索持牌如下：

> ♠ K J
>
> ♥ 10 6 5
>
> ♦ J 7 3 2
>
> ♣ K 5 4 3

你準備首攻哪張牌呢？

　　葛羅索從北家叫4♣詢問南家梅花大牌得出結
論：他最擔心的是梅花！也就意味著北家很可能是
2-3張小梅花。敵人害怕的地方就是我們攻擊的重

點，所以首攻♣3！

明手攤牌如下：


 ♠ A 9 3
 ♥ A K J 8 4 2
 ♦ K Q
 ♣ 7 6

 ♠ K J ┌ 北 ┐
 ♥ 10 6 5
 ♦ J 7 3 2 西 東
 ♣ K 5 4 3 └ 南 ┘


133

明手出小牌，同伴出♣Q，莊家用♣A吃住。看來攻擊到了對方的要害部位！

莊家接著兌現明手♦K和Q，然後出♥A，並將吃紅心回手，兌現手中的♦A，墊去明手的最後一張梅花。出梅花讓明手將吃，兌現♥K墊去手中的梅花，再出♥J，同伴墊♣10，莊家♠7將吃。假如你是葛羅索，現在輪到你了，你會怎麼辦？

此時，剩餘牌張形勢如下頁上圖（其中鋪網底的是各家正在打出的牌張）：

我告訴你，葛羅索用♠K蓋將吃了這墩牌，然後出♣K，莊家用明手的♠A將吃，再出♠9，手中出小牌，並目瞪口呆地看到葛羅索♠J再獲得一墩擊敗定約。

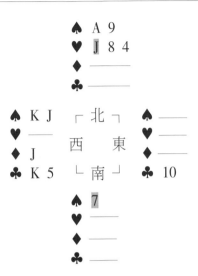

　　這是發生什麼了？當莊家用♠7將吃♥J的時候，
手中剩餘的牌張是這樣的：

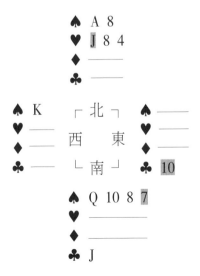

如果你是莊家，看到這樣的情形，你認為誰有♠ J？當然是東家，否則西家怎麼不用♠J將吃呢？

讓我們將殘局的牌張全部展示出來，看葛羅索如果用♠J將吃會是什麼結果。

```
                    ♠ A 9
                    ♥ J 8 4
                    ♦ —
                    ♣ —

  ♠ K J   ┌ 北 ┐   ♠ 6 5 2
  ♥ —               ♥ —
  ♦ J     西   東    ♦ 10
  ♣ K 5   └ 南 ┘   ♣ 10

                    ♠ Q 10 8 7
                    ♥ —
                    ♦ —
                    ♣ J
```

如果此時葛羅索用J蓋將吃並出♥K，莊家將無奈地用明手的9將吃並贏墩，當莊家打出明手♠A時，將愉快地看到♠K同時應聲落下，開心地做成這個小滿貫定約！

你感受到葛羅索出色的心理分析能力了嗎？利用對手心理達到不可能達到的目標，是橋牌的最高境界，也是高級牌手一生追逐的目標。

橋牌就是這樣，能夠全面提升你的各種能力！

二十二、橋牌在中國

　　上世紀初，橋牌在中國就已經有了愛好者群體。由於橋牌屬於外來文化的一種，早期的橋牌主要在一些從國外回歸的知識份子中流行，並逐漸流傳到更廣泛的階層。原坐落於北京東四十條的北京東華橋牌學校創始人朱文極老先生，就是中國最早期的橋牌愛好者之一。

　　進入上世紀中葉，橋牌在中國已經較為廣泛地流行。北京以文化教育界為首的一批學者、教授經常會有各種橋牌聚會；上海灘的達官貴人們儼然以知曉橋牌和會打橋牌為一種時尚；八年抗戰導致大量高級教育人才南遷，也將橋牌帶到了桂林、昆明、重慶等西南重鎮，為西南地區的橋牌運動打下了基礎。在四川德陽的農村，還有由外國傳教士帶入橋牌的情況。

　　新中國成立後，以鄧小平為代表的一批中央領導人，也將橋牌活動作為鍛鍊腦力的主要休閒活動，積極宣導並參與橋牌運動。

　　十年動亂給全中國各行各業帶來創傷，橋牌也不

例外被冠以「小資活動」的帽子而無人問津，但是大量的領導人和專家教授在被下放到各地基層單位勞動改造同時，依然沒有放棄這個有益健康的運動項目，小範圍的橋牌活動仍在開展。

改革開放的春風也給橋牌運動帶來了勃勃生機。上世紀70年代末和80年代初期，橋牌活動如雨後春筍在全國各地開展。1978年10月12日，鄧小平在一封要求開展橋牌運動的群眾來信上批示，從此，橋牌運動進入國家開展的體育運動行列。

1980年6月，中國橋牌協會正式成立。中國橋牌協會主席由時任中華全國體育總會主席的榮高棠擔任。成立初期，中國橋牌協會先後聘請了鄧小平擔任榮譽主席，萬里擔任名譽主席，丁關根、王漢斌、阿沛·阿旺晉美、楊小燕擔任顧問。中國橋牌協會的成立標誌著中國的橋牌運動正式進入全面、深入、有序的發展階段，使得橋牌這個群眾喜愛的娛樂項目由原來的各自為陣、自娛自樂而昇華成為一個有組織、有競賽、有管理的競技運動項目，同時也為橋牌在中國的廣泛普及和全面發展提供了堅實的組織保障。

中國橋牌協會是一個具有獨立法人資格的全國性群眾體育社團，是由熱愛橋牌運動的單位和個人自願結成的非營利性專業性社會組織，是中華全國體育總

會的會員,是中國奧會承認的全國性運動協會,是代表中國參加世界橋牌聯合會、太亞橋牌聯合會及相應的國際橋牌運動的唯一合法組織。

其宗旨是:遵守憲法、法律、法規和國家政策,遵守社會道德風尚;團結廣大橋牌工作者、愛好者及關心、支持這一項目的海外人士,調動和發揮一切積極因素,普及和發展中國的橋牌運動,提高橋牌運動技術水準,落實全民健身計畫,為促進社會主義物質文明和精神文明建設服務;同時廣泛開展國際交流,為擴大和促進世界人民的友誼服務。

中國橋牌協會以普及和發展中國的橋牌運動、團結廣大橋牌工作者和愛好者、提高橋牌運動技術水準、落實全民健身計畫、促進社會主義精神文明和物質文明建設為己任,建立完善的項目競訓體系和會員管理體系,使橋牌運動在全國得到有序健康發展。

自協會成立以來,先後制定了《橋牌競賽管理辦法》、《橋牌裁判員管理辦法》、《中國橋牌協會會員管理辦法》、《中國橋牌協會會員技術等級標準》等一系列規範競賽行為、指導會員提升技術能力的法規性檔,為提高中國橋牌運動整體競技水準明確了方向和方法;建立了以包括省市橋牌協會、基層橋牌協會和俱樂部的單位會員管理體系,以及面向廣大橋牌

愛好者的個人會員體系；由對單位會員的工作引導，使橋牌運動在全國範圍內得到了有效推廣，會員人數穩步增加；推出了以各地橋牌俱樂部為基本單元的模式，由 A 類和 B 類俱樂部註冊管理，讓 A 類橋牌俱樂部成為國內高等級牌手的表演舞臺，也成為國家隊隊員的輸出基地，讓 B 類橋牌俱樂部為廣大橋牌愛好者參與橋牌活動及競賽並最後成為高等級牌手提供了基地；組織了完整的競賽體系，每年由中國橋牌協會組織的比賽，從適合最基礎橋牌愛好者參加的通訊賽到高等級牌手參加的 A 類俱樂部聯賽等，已經形成了各種賽制齊全、比賽種類繁多、會員參與度高的系列賽事。

中國橋牌協會在重點推進中國橋牌運動發展的基礎上，非常重視中國橋牌在世界的影響力建設。從協會成立伊始就積極參與世界橋牌聯合會和太亞橋牌聯合會的各種活動和事務。

在 1995 年和 2007 年，中國橋牌協會分別在北京和上海兩次成功舉辦了世界橋牌錦標賽，還多次承辦太亞橋牌錦標賽。尤其是 2008 年在北京舉行的首屆世界智力運動會，中國橋牌協會秘書長范廣升擔任本次大會組委會的秘書長，中國橋牌協會也承擔了大量的橋牌項目賽事組織和準備工作，其高效、有序和組織能

力得到了國際智力運動聯盟的充分肯定。

中國舉辦的「中國杯」、「葉氏杯」、「長城杯」、國際女子橋牌邀請賽等高水準國際賽事也得到了國內外橋牌朋友的一致好評。中國橋牌協會陳澤蘭先後擔任了太亞橋牌聯合會副主席和世界橋牌聯合會女子委員會委員等職位。

在國家體育總局棋牌運動管理中心的指導和管理下，中國男子橋牌隊、女子橋牌隊和青年橋牌隊以充分展示中國橋牌運動發展水準為己任，積極訓練，刻苦鑽研，在各種國際賽事中取得了一系列優異成績。

中國女子橋牌隊是太亞地區最強大的橋牌女隊，多次獲得太亞橋牌錦標賽女子團體冠軍，在世界女子橋牌運動中也多次獲得世界奧林匹克橋牌團體賽和威尼斯杯世界橋牌錦標賽等重大國際賽事亞軍，在2008年北京舉辦的首屆世界智力運動會上奪得橋牌女子團體銀牌和個人銅牌等優異成績，已經成為世界女子橋牌強隊中的重要一員。

中國男子橋牌隊在太亞地區多次獲得冠軍，2009年創紀錄地取得了四連冠，在世界比賽中也多次獲得前八名的良好戰績，尤其是2006年世界橋牌錦標賽中勇奪男子雙人賽冠軍，標誌著中國男子橋牌也正在走向世界強國之林。

2008年，中國橋牌協會產生了新一屆領導機構，增聘李嵐清擔任名譽主席，選舉項懷誠擔任中國橋牌協會主席，多位省市的黨政領導和體育主管領導擔任副主席。新領導上任起，就把進一步普及橋牌、推動全民健身運動向縱深發展作為工作重點。項懷誠主席多次前往各省市視察，聽取當地橋牌項目發展經驗，有效地推進了橋牌運動更深層次的發展。

目前，在全國各地幾乎天天都有規模不等的橋牌比賽，每個城市都有橋牌活動場所，各個行業都有自己的橋牌協會，橋牌運動正在深入到學校、工廠、軍營等各種場所。

改革開放的三十年，也是中國橋牌運動蓬勃發展的三十年。三十年來，中國橋牌從無序的民間娛樂項目走向有組織的競技運動項目，並已成功地衝出亞洲、走向世界；三十年來，基層橋牌組織遍地開花；三十年來，橋牌人口完成了從中高層知識份子階層向普通大眾的過渡，目前工農商學兵各種職業群體都有參與橋牌運動的愛好者，愛好者人數更是劇增達數百萬；三十年來，在這個西方人發明的智力運動中，中國橋牌取得了世人矚目的成就。

二十三、橋牌與教育

　　橋牌在中國之初，一直被神秘化為屬於高級知識份子之間進行的一種撲克遊戲。由於橋牌是一種歐美舶來娛樂項目，最初將橋牌帶進中國的愛好者們都一直沿用了歐美人打橋牌的基本習慣：使用英語進行叫牌，用英語進行交流。而且這個群體主要集中在一些大學之中，因此，橋牌也就與高級知識份子和教育界之間結下了不解之緣。

　　在這些高級知識份子之中，清華大學的數學教授王建華先生在橋牌理論方面的研究成果「撞擊緊逼法」為世界橋牌發展做出了不可磨滅的貢獻。

　　王建華教授在多年的橋牌實踐中，善於總結和鑽研，發現了很多在之前一直不受人關注的牌張局勢，能夠使一些看來無法完成的定約變成可以成功，並由此歸納和總結出了一種橋牌中的戰術方法，王建華將其命名為「撞擊緊逼法」（Crash squeeze）。這種緊逼戰術方法被全世界的橋牌愛好者稱為「王氏緊逼法」。撞擊緊逼法改變了傳統緊逼戰術中實施緊逼時

的威脅張、擋張等概念，由特定牌張局勢，逼迫防守雙方都無法墊牌而遭受緊逼，最後達到完成定約的目的。撞擊緊逼法也是所有橋牌戰術中最高級的戰術，王建華也為此被英國《泰晤士報》橋牌專欄（這是一個已經有近百年歷史的橋牌專欄，橋牌史上眾多著名人物都曾為該專欄撰文）邀請寫作，專門介紹撞擊緊逼法的基本原理和方法。

還有一位在中國橋牌教育的發展中功勳卓著的橋牌前輩——周家騮先生。80年代初開始的改革開發，催生了各種文化體育項目百花齊放，橋牌也在全國各地得到眾多愛好者青睞。但由於十年動亂幾乎徹底摧毀了中國原本就很薄弱的橋牌運動的基礎，沒有教材，缺乏基礎讀物，沒有理論指導，種種一切導致橋牌運動發展艱難。

就在此時，在出版社從事翻譯的周家騮先生，憑藉自己對橋牌的愛好，先後翻譯出版了《橋牌邏輯》《橋牌高超坐莊技巧》《橋牌防守殺著》《精確體系叫牌法》等近30種橋牌專著和讀物，尤其是在受聘成為中國大百科全書出版社特約編審期間，完成了《審定橋牌百科全書》這一專著的編譯，為中國橋牌運動走向正規化奠定了堅實的理論基礎。

進入21世紀以來，在中央領導的關懷下，在眾多

143

橋牌愛好者的推動下，橋牌運動在全國高校之中得到了廣泛的推廣。李嵐清先後走訪了全國近200所高等學府，在與學校領導和學生的交流之中，多次提出橋牌是一種很好的益智項目，對於培養大學生團結協作精神、訓練思維能力都能夠提供很好的幫助，適合在大學開展。

144

在李嵐清的親自關懷下，2008年由中國橋牌協會主持編撰的教育部十一五規劃國家級教材《橋牌基礎教程》由高等教育出版社正式出版發行。李嵐清在為這本教材所題寫的序言中對開展橋牌運動的益處和高校橋牌運動的發展方向作出了全面的總結：

「橋牌是一項有益於身心健康的智力運動。在高等院校中開展橋牌運動，有益於廣大師生訓練邏輯思維能力和決策能力，有益於培養團隊合作精神，有益於提高人際交流水準，有益於社會主義精神文明建設和營造良好的校園文化氛圍。一個國家橋牌運動的普及程度和水準高低，在一定意義上，也是其軟實力的一種反映。因此，橋牌運動特別適合在高等院校和知識份子中推廣。現在不少高等院校都建立了橋牌社團，有些高等院校還開設了橋牌選修課，橋牌已列入中國大學生運動會的正式比賽項目，這些舉措必將進一步推動橋牌運動在高等院校的開展。」

目前，中國開設橋牌選修課的學校不斷增加，報名選修橋牌的學生也不斷增加。在一批有著優良橋牌傳統的高校中，橋牌選修課每學期報名人數甚至可以達到近千人之多。高校也逐步成為了真正的中國橋牌的搖籃。

中國大學生體育聯合會對於橋牌項目也非常重視，除了將橋牌項目列入了大學生運動會的正式比賽項目外，每年都會舉辦大學生橋牌聯賽、校長杯橋牌賽等一系列賽事。這些賽事的舉行帶動和促進了橋牌運動在高校的發展，更多的高校成立了橋牌社團，組織各種校內比賽，同時學校也為開展該項目配備了更多的師資和教學資源，使中國大學生橋牌運動競技水準得到了顯著提升。

2006年，由中國大學生體育聯合會承辦的世界大學生橋牌賽在天津舉行，以天津師範大學橋牌隊為主要班底組成的中國大學生橋牌隊歷史性獲得團體冠軍，向世界很好地展示了中國年輕一代的綜合能力和精神面貌。

隨著高校橋牌運動的不斷普及，橋牌運動正在逐步深入到更為廣泛的中學之中。包括人大附中在內的一批國內知名中學在學校開設橋牌課程，迅速帶動了北京、上海等經濟發達地區中學橋牌運動的開展。湖

北省教委等地方教育主管部門更是制定了一系列在中小學校開展橋牌運動的綱要性檔，以推動中小學橋牌運動的發展。

在中國橋牌協會的支持下，每年暑假舉行的全國中學生橋牌錦標賽極大推動了眾多中小學生參與橋牌運動，每年假期舉辦的各種中小學生橋牌夏令營越來越得到廣大中小學生及家長的喜愛，橋牌在中小學生中的影響力由此也可見一斑。

我們有理由相信，隨著教育系統橋牌運動的不斷發展，中國橋牌人才儲備能力必將不斷增強，也會為中國真正成為橋牌強國奠定堅實基礎。

二十四、基層橋牌運動發展狀況

147

　　在中國橋牌協會的推動下，各省市橋牌協會紛紛
成立。至今為止，各省、自治區、直轄市都成立了專
門的橋牌運動管理機構——橋牌協會。各省市自治區
的橋牌協會為推動橋牌運動在全國各地的普及和發展
做出了巨大的貢獻。

　　各省市自治區橋牌協會承擔著宣傳、推廣橋牌運
動在當地發展的重任。協會設立固定的活動場所，定
期舉辦各種橋牌活動來吸引眾多愛好者參與到橋牌活
動之中；由組織各種講座和培訓，讓更多的基層單位
成立橋牌社團，開展橋牌活動；透過為橋牌愛好者提
供中國橋牌協會的註冊服務，讓參加橋牌運動的選手
獲得相應的中國橋牌協會大師分，完成對自身橋牌等
級水準的提升；透過組織所轄範圍內的橋牌愛好者進
行各種比賽，推進基層單位橋牌運動的開展；選拔選
手參加由中國橋牌協會主辦的各種比賽，提升愛好者
進一步研究橋牌和提高牌技的興趣。

　　四川省橋牌協會為了推動橋牌運動的普及和發

展，經常深入社區組織橋牌訓練班，為基層橋牌運動的開展提供幫助；甘肅省橋牌協會組織編寫和定期發行橋牌通訊，為廣大橋牌愛好者提供了很好的交流園地。目前，大多數省市自治區橋牌協會都設立了相對固定的活動基地，每年都設立了相應的省級比賽。

在各省市自治區橋牌協會的辛勤工作下，大量的基層橋牌社團和基層橋牌協會紛紛成立。目前，僅在中國橋牌協會註冊的基層橋牌協會就達到100多個。

經國家體委批准，中國橋牌協會授予江蘇省太倉市「全國橋牌之鄉」的稱號，這也是全國唯一被授予這個稱號的地區。

太倉市是鄭和下西洋的出發港口，是全國知名的中國航海發源地。如今，太倉市所有中學都開設了橋牌課程，每年由市橋牌協會主辦橋牌比賽，各鄉鎮都會派多支隊伍參賽，最大規模的比賽參賽隊伍多達數百支，是真正的名副其實的橋牌之鄉。

太倉市近年來先後承接了全國體育大會橋牌比賽、全國A類俱樂部聯賽等多項國家級重大橋牌賽事，其橋牌活動的組織管理水準走在國內的前列。

基層橋牌運動的普及和開展，帶動了各行業體協對橋牌運動發展的重視。金融、輕工、煤炭、石化、電力、通信、火車頭等行業體協紛紛成立橋牌協會，

在積極組織行業內員工比賽的同時，成立代表行業體協的橋牌隊伍，參加中國橋牌協會組織的各種比賽，並取得了好成績。火車頭、輕工、煤炭和石化行業體協代表隊都曾經在不同的全國性賽事中獲得冠軍。目前，已經有20多個行業體協成立了橋牌協會，並定期組織行業內部的各種比賽，其中全國金融系統橋牌賽、全國建設杯橋牌賽、全國通信系統橋牌賽、全國電力系統橋牌賽等賽事的影響力、競技水準及比賽規模正不斷擴大和提高。

隨著基層橋牌活動的普及，各種區域性的合作交流也越來越深入。由香港橋牌協會主辦的香港國際城市橋牌邀請賽已經成為太亞地區最具影響力的國際賽事之一。

由陝西、甘肅、青海、寧夏和新疆橋牌協會共同組織的西北協作區橋牌賽至今已經舉辦了15屆，並正在逐步吸引西南區的省市隊伍參加，成為中國西部地區的傳統賽事。

由廣西壯族自治區橋牌協會組織主辦的「東盟杯」橋牌賽從2005年開始舉辦至今，每年都吸引了包括東盟十國在內的眾多橋牌高手參加，並成為每年在廣西南寧舉辦的東盟峰會的重要項目。

還有黑龍江橋牌協會組織的「哈爾濱國際冰雪節

橋牌賽」、湖南省橋牌協會和湖北省橋牌協會每年組織的湘鄂對抗賽等。

眾多賽事的舉辦，促進了各地橋牌愛好者之間的交流和當地橋牌競技水準及組織水準的提高。

150　　　為了更好地促進基層橋牌運動的開展，達到普及與提高相結合的目標，中國橋牌協會自上世紀90年代開始，建立了橋牌俱樂部發展機制，並創辦了中國的橋牌俱樂部系列賽事。

中國橋牌協會將橋牌俱樂部分為A類與B類兩個級別。其中A類俱樂部屬於職業俱樂部，主要任務是培養高水準的橋牌選手，參加中國橋牌頂級聯賽——A類俱樂部聯賽，為國家隊建設輸送人才。B類俱樂部屬於社團性質的俱樂部，主要任務是配合當地橋牌協會，組織各種區域性橋牌比賽，提升本地橋牌愛好者的競技水準，培養專業橋牌運動員，為A類俱樂部輸送高水準的橋牌選手，組織俱樂部成員參加中國橋牌協會組織的全國俱樂部錦標賽。

橋牌俱樂部機制的建立，迅速使中國的橋牌運動競技水準獲得了質的飛躍，同時吸引了一批國內知名企業如中國石油、首創集團、上海汽車、華遠集團、中遠建設、綠城集團等參與到橋牌俱樂部的建設之中。目前，A類俱樂部限制為每年16個，由A類俱樂

部聯賽進行末位淘汰，並透過 A 類俱樂部資格賽實行前位進入。B 類俱樂部相對限制較少。

每年秋季舉行的全國俱樂部聯賽是所有在中國橋牌協會註冊的俱樂部參加的比賽，比賽分為甲、乙、丙三個級別進行，其中甲級 16 個俱樂部，乙級 20 個俱樂部，丙級不限制俱樂部參賽數量。比賽實行升降級制，甲級後三名的隊伍降入乙級，乙級前三名隊伍升入甲級，後三名隊伍降入丙級。

俱樂部機制的建立，促進了各地橋牌選手水準的提高，也為橋牌愛好者提供了上進的空間，對基層橋牌運動的發展起到了良好的催化作用。

二十五、你也可以打橋牌

橋牌之所以能夠成為今天世界上最有影響力的紙牌遊戲，由前面所述的各種橋牌知識積累，我們知道是緣於以下幾個因素：

✽ 有序的組織機構——

層次健全的專業組織機構，為橋牌運動的發展提供了基礎。從世界橋牌聯合會到所屬的成員國和地區的橋牌協會；從中國橋牌協會到各省市橋牌協會，甚至這種組織一直延伸到最基層的單位和社區。由這些組織機構，有效地實現項目規劃，組織各種級別的賽事，為橋牌愛好者提供了良好的交流管道。

✽ 統一、完善、嚴謹、公平的競賽體系和競賽規則——

橋牌運動通過各級組織機構之間的業務管理，將統一的競賽方法和嚴謹的競賽規則落實和貫徹到了每個比賽之中。這種規則和競賽方法的統一，使得全世界的橋牌運動員能夠在一個完全相通的平臺上進行交流，而無須像其他紙牌遊戲一樣，需要進行各種協

調，包括競賽形式、競賽規則等，才能進行相應的比賽。

❧ 眾多的愛好者——

從國家領導人到普通的平民大眾，從商業巨頭到市井商販，各個階層的人群中都有大量的橋牌愛好者。僅中國會打橋牌的人口就達到近千萬，歐美地區的橋牌愛好者更是不計其數。愛好者的數量決定了這個運動項目的強大生命力。

❧ 娛樂、趣味、科學集於一體的運動——

52張紙牌的組合變化是一個天文數字，也就是說你窮盡一生一刻不停地發牌，也不可能拿到兩手完全一樣的牌，所以打橋牌的過程就是不斷迎接新挑戰的過程。橋牌是以概率為基礎的智力運動，既然是概率，就可能存在小概率事件的發生，任何頂尖高手就算是對陣一個初級水準的對手，也可能在某副牌上因小概率事件輸給對方，這就使得橋牌相比棋類運動具有更多的娛樂特徵。同時，心理因素在橋牌比賽中經常會扮演決定性角色，能給愛好者提供更多趣味的表演。這些橋牌本質特徵為橋牌運動的發展提供了良好的基礎。

你被橋牌吸引了嗎？如果是的，首先建議你加入中國橋牌協會，成為會員以後就可以參加各種全國性

比賽了。僅每季度都舉辦的全國橋牌通訊賽,就可以讓你在當地同時與全國的數萬橋牌愛好者同場競技,以檢驗你的學習成果。參加的方式非常簡單,你只需要找當地的橋牌協會提出申請,就可以獲得一個對應的會員號,並在交納會費後成為正式會員。

你也可以去當地橋牌協會的活動場所,在那裏,你可能會找到你滿意的搭檔,並與他一起參加當地協會組織的各種比賽。通常這些場所每週都有固定的活動時間,經常參加活動是你提升橋牌水準的最佳方式。

如果你經由努力,能夠在當地的比賽中脫穎而出,你就可能有資格代表當地協會參加更高級別的橋牌比賽,直至走向國際賽場代表中國參賽!

當然,鍛鍊身心,擁有一種高尚的業餘愛好是你最基本的目的。透過這些活動,一定會讓你交到大量的好朋友,這些朋友也許還能為你的事業發展提供幫助。

如果你覺得無法參加固定時間的橋牌活動,網路也為你提供了隨時練習的場所。中文網站「聯眾世界」中就有專門的橋牌遊戲空間,每天同時線上打橋牌的人多達數萬之眾,你可以在註冊成為會員後隨時登錄,即可參與到橋牌比賽中去。英文網站「Bridge

Base Online」是一個專業的橋牌網站，每天有來自全世界數以萬計的愛好者在這個網站交流牌技，你也可以隨時免費註冊加入。

如果你希望得到更多的理論指導和技巧學習，可以到各地的書店去購買一些適合你當前水準的橋牌書籍。目前已經出版的中文橋牌讀物有數百種之多。如果沒有時間逛書店，你還可以到網路上去搜索你需要的電子書籍。

學習橋牌這麼方便，會打橋牌能夠讓你獲得如此眾多的收益，為什麼還不參加到橋牌中去呢？

也許你就是下一位橋牌世界冠軍！

各人將分發好的屬於自己的牌拿起來，將相同花色的牌張整理好，放在一起，每個人只能看到自己手中的13張牌。

運動精進叢書

1 怎樣跑得快

定價200元

2 怎樣投得遠

定價180元

3 怎樣跳得遠

定價180元

4 怎樣跳的高

定價180元

5 高爾夫揮桿原理

定價220元

6 網球技巧圖解

定價220元

7 排球技巧圖解

定價230元

8 沙灘排球技巧圖解

定價230元

9 撞球技巧圖解

定價230元

10 籃球技巧圖解

定價220元

11 足球技巧圖解

定價230元

12 羽毛球技巧圖解

定價220元

13 乒乓球技巧圖解

定價220元

14 曲線球與飛碟球

定價300元

15 街頭花式籃球

定價280元

16 精彩高爾夫

定價330元

17 巴西青少年足球訓練方法

定價230元

18 籃球個人技術全圖解+VCD

定價300元

19 門球（槌球）入門與提升180問

定價230元

20 美國青少年籃球訓練方式250例

定價280元

21 單板滑雪技巧圖解+VCD

定價350元

22 籃球教學訓練遊戲

定價280元

23 羽毛球技·戰術訓練與運用

定價280元

24 網球入門

定價250元

25 網球技戰術教程

定價220元

休閒保健叢書

1 瘦身保健按摩術　定價200元

2 顏面美容保健按摩術　定價200元

3 足部保健按摩術　定價200元

4 養生保健按摩術　定價280元

5 頭部穴道保健術　定價180元

6 健身醫療運動處方　定價230元

7 實用美容美體點穴術　定價350元

8 中外保健按摩技法全集＋VCD　定價550元

9 中醫三補養生神補食補藥補　定價300元

10 運動創傷康復診療　定價550元

11 養生抗衰老指南　定價350元

12 創傷骨折救護與康復　定價220元

13 百病全息按摩療法＋VCD　定價500元

14 拔罐排毒一身輕＋VCD　定價330元

15 圖解針灸美容＋VCD　定價350元

16 圖解針灸減肥　定價350元

17 圖解推拿防治百病　定價350元

18 辨舌診病速成＋VCD　定價330元

19 望甲診病速成＋VCD　定價300元

圍棋輕鬆學

1 圍棋六日通　定價160元

7 中國名手名局賞析　定價300元

8 日韓名手名局賞析　定價330元

9 圍棋石室藏機　定價250元

10 圍棋不傳之道　定價250元

11 圍棋出藍秘譜　定價250元

12 圍棋敲山震虎　定價280元

13 圍棋送佛歸殿　定價280元

14 無師自通學圍棋　定價280元

15 圍棋手筋入門 必做題　定價250元

象棋輕鬆學

1 象棋開局精要　定價280元

2 象棋中局薈萃　定價280元

3 象棋殘局精粹　定價280元

4 象棋精巧短局　定價280元

5 象棋基本殺法　定價230元

6 象棋實戰短局制勝殺勢　定價450元

太極武術教學光碟

太極功夫扇
五十二式太極扇
演示：李德印 等
(2VCD)中國

夕陽美太極功夫扇
五十六式太極扇
演示：李德印 等
(2VCD)中國

陳氏太極拳及其技擊法
演示：馬虹(10VCD)中國
陳氏太極拳勁道釋秘
拆拳講勁
演示：馬虹(8DVD)中國
推手技巧及功力訓練
演示：馬虹(4VCD)中國

陳氏太極拳新架一路
演示：陳正雷(1DVD)中國
陳氏太極拳新架二路
演示：陳正雷(1DVD)中國
陳氏太極拳老架一路
演示：陳正雷(1DVD)中國

陳氏太極拳老架二路
演示：陳正雷(1DVD)中國
陳氏太極推手
演示：陳正雷(1DVD)中國
陳氏太極單刀‧雙刀
演示：陳正雷(1DVD)中國

楊氏太極拳
演示：楊振鐸
(6VCD)中國

本公司還有其他武術光碟
歡迎來電詢問或至網站查詢
電話：02-28236031
網址：www.dah-jaan.com.tw

原版教學光碟

休閒保健叢書

1 瘦身保健按摩術

定價200元

2 顏面美容保健按摩術
定價200元

3 足部保健按摩術
定價200元

4 養生保健按摩術

定價280元

5 頭部穴道保健術

定價180元

6 健身醫療運動處方

定價230元

7 實用美容美體點穴術
定價350元

8 中外保健按摩技法全集 +VCD

定價550元

9 中醫三補養生神補食補樂補
定價300元

10 運動創傷康復診療

定價550元

11 養生抗衰老指南
定價350元

12 創傷骨折救護與康復

定價220元

13 百病全息按摩療法+VCD

定價500元

14 拔罐排毒一身輕+VCD

定價330元

15 圖解針灸美容+VCD

定價350元

16 圖解針灸減肥

定價350元

17 圖解推拿防治百病+VCD

定價350元

18 辨舌診病速成+VCD

定價330元

19 望甲診病速成+VCD

定價300元

圍棋輕鬆學

1 圍棋六日通
定價160元

7 中國名手名局賞析
定價300元

8 日韓名手名局賞析
定價330元

9 圍棋石室藏機
定價250元

10 圍棋不傳之道
定價250元

11 圍棋出藍秘譜
定價250元

12 圍棋敲山震虎
定價280元

13 圍棋送佛歸殿
定價280元

14 無師自通學圍棋

定價280元

15 圍棋手筋入門必做題

定價250元

象棋輕鬆學

1 象棋開局精要

定價280元

2 象棋中局薈萃

定價280元

3 象棋殘局精粹
定價280元

4 象棋精巧短局

定價280元

5 象棋基本殺法

定價230元

6 象棋實戰短局制勝殺勢

定價450元

歡迎至本公司購買書籍

親臨本公司購買圖書者
請於上班時間星期一至星期五
(8:30~12:00,13:30~17:30)
至台北市北投區致遠一路二段 12 巷 1 號。

建議路線

1.搭乘捷運‧公車

　　淡水線石牌站下車,由石牌捷運站２號出口出站(出站後靠右邊),沿著捷運高架往台北方向走(往明德站方向),其街名為西安街,約走100公尺(勿超過紅綠燈),由西安街一段293巷進來(巷口有一公車站牌,站名為自強街口),本公司位於致遠公園對面。搭公車者請於石牌站(石牌派出所)下車,走進自強街,遇致遠路口左轉,右手邊第一條巷子即為本社位置。

2.自行開車或騎車

　　由承德路接石牌路,看到陽信銀行右轉,此條即為致遠一路二段,在遇到自強街(紅綠燈)前的巷子(致遠公園)左轉,即可看到本公司招牌。

國家圖書館出版品預行編目資料

橋牌知識 ／ 周飛衛 編著
——初版，——臺北市，品冠文化，2012〔民101.11〕
面；21公分 ——（智力運動；5）
ISBN 978－957－468－908－8（平裝）
1. 撲克牌
995.4 101018189

橋牌知識

編　　著／周飛衛
責任編輯／范孫操
發 行 人／蔡孟甫
出 版 者／品冠文化出版社
社　　址／台北市北投區（石牌）致遠一路2段12巷1號
電　　話／（02）28233123 · 28236031 · 28236033
傳　　眞／（02）28272069
郵政劃撥／19346241
網　　址／www.dah-jaan.com.tw
E - mail ／ service@dah-jaan.com.tw
登 記 證／北市建一字第227242
承 印 者／傳興印刷有限公司
裝　　訂／建鑫裝訂有限公司
排 版 者／弘益電腦排版有限公司
授 權 者／北京人民體育出版社
初版1刷／2012年（民101年）11月

定 價／180元

大展好書　好書大展
品嘗好書　冠群可期

大展好書　好書大展
品嘗好書・冠群可期